人體畫

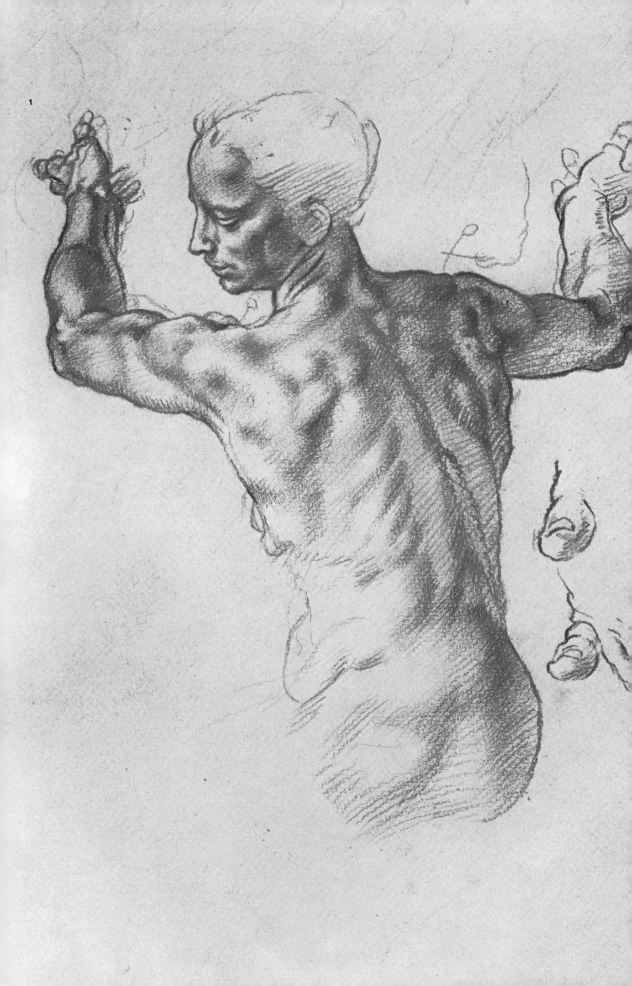

人體畫

Parramón's Editorial Team 著

洪瑞霞 譯　　陳振輝 校訂

三民書局

目錄

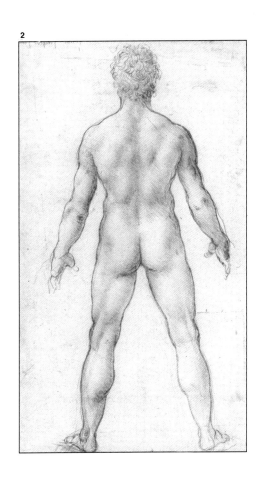

2

圖1. （第2頁）《利比亞女先知》(*The Libyan Sibyl*) 的習作畫。此圖是米開蘭基羅為羅馬梵諦岡的西斯汀禮拜堂壁畫所畫的赭紅色粉筆畫習作。

圖2. 達文西所畫的素描《從背面看的人體》(*Figure Seen from Behind*)，英國溫莎堡 (Windsor Castle) 皇家圖書館(Royal Library)。

達文西 (Leonardo da Vinci)、杜勒 (Dürer)、拉斐爾(Raphael)、波提且利(Botticelli)和其它很多文藝復興時期的藝術家都用很理想的比例來畫人體。但事實上，第一批探討這個問題並建立一些具體標準的人，卻是一些古希臘的藝術家，如麥倫(Myron)、帕落西歐(Parrasio)、宙瑟斯(Zeuxis)，和後來的波力克萊塔 (Polyclitus)。而波力克萊塔甚至寫了一篇有關藝術和諧之準則的論文，篇名就叫做《典範》(*The Canon*)。從那時候起，所謂的典範就被理解為一種畫出人體理想尺寸的法則。在以下的幾頁裏，我們將探討這個以男人、女人和小孩身體比例為基準(modules)所定出的法則。

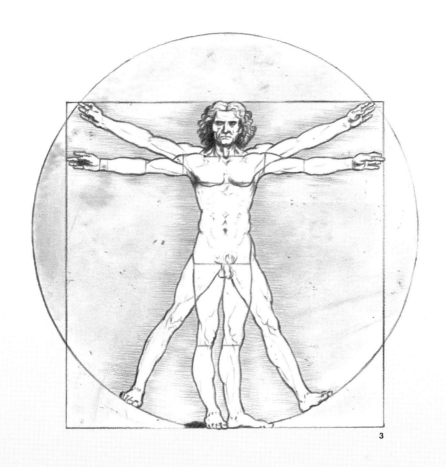

人體的標準

比例的探討

波力克萊塔、普落斯圖 (Praxiteles)，和里歐查爾斯 (Leochares) 是三位古希臘有名的雕塑家。他們三位都曾試著去解決一個直到二十世紀初才終於被解決的問題：人體的理想比例為何？

以下是故事的摘要。

在西元前五世紀距今大約二千五百年左右，波力克萊塔寫了一篇叫《典範》的論文，在這篇論文裏，他建立了以下的法則：一個完美比例的人體，其身〔長〕必須為頭長的7½倍。為了實際運用〔他〕自己主張的理念，波力克萊塔所有的〔雕〕塑作品均使用此一法則（圖5）。

正如你所知道的，我們所謂的標準其〔實〕是一套決定人體各部位相關比例的法〔則〕或系統，而這套系統是用基準來做測〔量〕單位的。這個從文藝復興時期沿用至〔今〕用來測量人體比例的基準，它的長度〔是〕

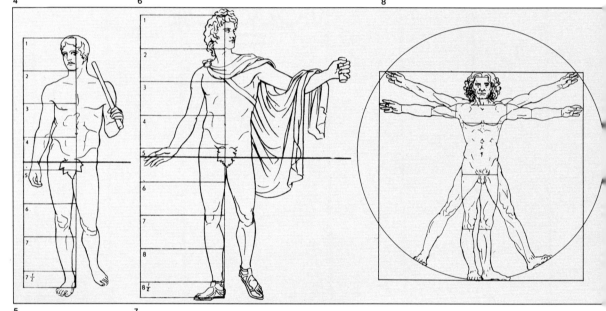

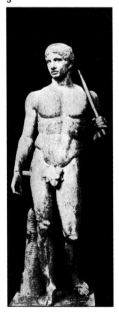

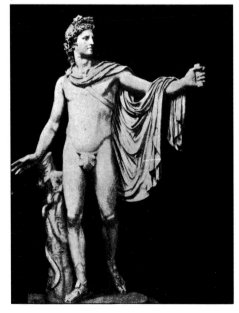

圖4和5. 《多里福羅斯像》是古希臘藝術家波力克萊塔的作品。他在所著的《典範》一書中，說明了人體理想身長是7½個頭長。在他那個時期的雕塑家（西元前五世紀）如菲狄亞、帕落西歐和宙瑟斯，在他們的作品中，都是採用這個標準。

圖6和7. 西元前四〔世〕紀，另一個有名的〔雕〕塑家里歐查爾斯，〔以〕8½頭長的標準來〔塑〕塑他的《望樓的阿〔波〕羅像》。

圖8. 和所有文藝復興時期偉大的天才〔一〕樣，達文西也研〔究〕人體的理想身長比〔例〕問題。

實就等於頭的長度。波力克萊塔的標準廣為當時所有的藝術家所接受，包括了菲狄亞(Phidias)和麥倫。它等於是希臘藝術史上的一個指標，建立了所謂古典時期的獨特風格。從那時候起，幾乎所有的藝術家，如製圖者、畫家、雕塑家等，都採用7½個頭長的標準來表現最理想的人體比例。但之後不到一百年，有一位名叫普落斯圖的新天才，創立了八個頭長的標準。而幾乎同一時間，另一位著名的雕塑家，里歐查爾斯，創作了世界上最美麗雕像之一的──《望樓的阿波羅像》(Apollo Belvedere)，這件作品，他用的標準是8½個頭長準（圖6和7）。

到目前為止，我們提到了三種不同的標準，到底那一種才是正確的呢？而那一種才是以後的藝術家所應該採用的呢？顯然地，在波力克萊塔之後二千年的文藝復興時期的畫家及雕塑家們，也曾問過自己相同的問題，而很明顯的他們也未能有令人滿意的答案。

米開蘭基羅(Michelangelo)在雕塑著名的《大衛像》(David)時，認為是7½個頭長；達文西則主張應該是八個頭長的標準，他自己的身長比例支持了自己的論點；而波提且利則以他的《聖塞巴斯提安像》(Saint Sebastian)聲明應該是九個頭長的標準才對。

在1870年，比利時的人類學家凱特雷(Quételet)找了一些成人來做一個比較性的人體比例研究，並得到一個他自認為可令人滿意的平均數，那結果就是7½個頭長，這跟波力克萊塔創作的《多里福羅斯像》(Doryphorus)的身長比例幾乎是一樣的。

最後，在二十世紀初，另一位叫史翠茲(Stratz)的科學家認為，若要找出標準的人體身長比例，就必須以一群事先選定的人的測量結果為基準。基於這個論點，史翠茲選了一群高大、強壯、身材比例很好的人，測量他們的身長並找出平均值，結果他所找出真正的標準身長比例剛好符合了八個頭長的標準。

從理奇(Richer)，風·龍戈(Von Lange)和史翠茲本身的作品來做個總結，有8½個頭長的阿波羅像的確有點誇張。但我們可以這樣想，創作阿波羅像的里歐查爾斯採用這個標準可能不是偶然，而是真正知道自己在做些什麼。阿波羅是古希臘人文藝術之神，這個雕像異乎常人的完美比例正好充份地詮釋出阿波羅的神性。

到此，這個標準身長比例之爭才塵埃落定。

圖9和10. 米開蘭基羅，《大衛像》，學院美術館(Gallery of the Academy)，弗羅倫斯。波提且利，《聖塞巴斯提安像》，柏林國立博物館。米開蘭基羅的大衛像有7½個頭長，符合波力克萊塔的人體標準，而波提且利的聖塞巴斯提安像則有九個頭長，還超越了里歐查爾斯的阿波羅像的身長比例。

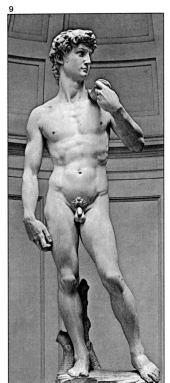

9

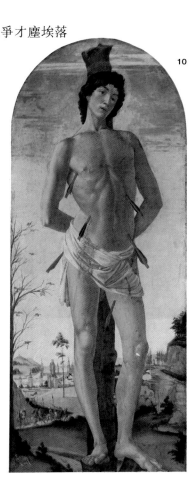

10

三種人體的標準

感謝前人對人體身長比例的探究，使得我們可以得到以下的結論：

1. 有關人體身長比例的標準共有三種：
 a) 7½個頭長的標準是用來描繪一般人的（圖12）。
 b) 八個頭長的標準是用在理想身材的（圖13）。
 c) 8½個頭長的標準則適用於英雄式的人物（圖14）。
2. 一般藝術家採用的是八個頭長的標準，剛好就是用來描繪理想身材的標準（圖13）。

現在就讓我們來看看如何實際應用這些結論：

7½個頭長的標準可以用來畫從日常生活中取材的人物。他可能是你對街的鄰居或角落商店裏默默無名的一個人，總之，就是那種街上常看到的，大概165到170公分，不太高，頭跟身體、大腿、腳比起來，比例稍大的人（圖12）。

8½個頭長的標準，甚或九個頭長的標準，是用在一些較不尋常的情況，例如畫經過渲染的傳奇人物或英雄式的人物（圖14）。漫畫家的筆下常有這種與身體和腿長比起來，頭稍小的人物。像超人、蝙蝠俠、《聖經》裏的摩西，及宗教和歷史畫裏的傳奇人物希德(Cid)，都適用於這一標準。

現在讓我們來探討有八個頭長的理想人體（圖13），用它為基礎來幫助我們了解人體各部位尺寸比例的奧祕。請注意以下數頁所探討的事情，因為了解人體各部位的比例和了解人體解剖學一樣，是抓住人體畫技巧最重要的一環。

圖11和12. 如果我們測量一般人，也就是非刻意挑選出來的人的身長比例，我們得到的平均值是7½個頭長，這就是普通人的身長標準。

圖13. 如果我們測量一群特別挑選出來的人的身長比例，會得到一個八個頭長的平均值，這就是理想身材的標準。

圖14. 如果你要畫一個完美的、英雄或傳奇人物，記得你可以採用8½頭長的標準，如圖所示。

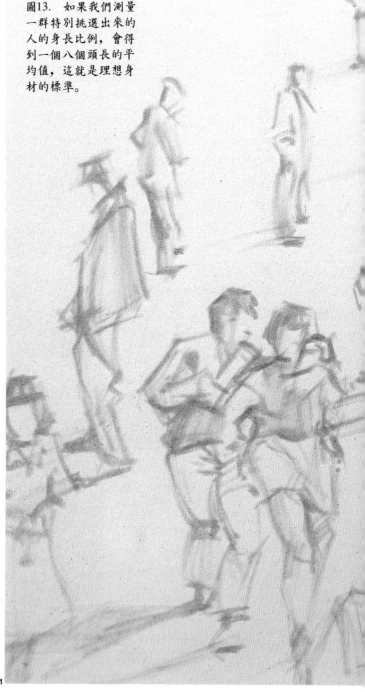

11

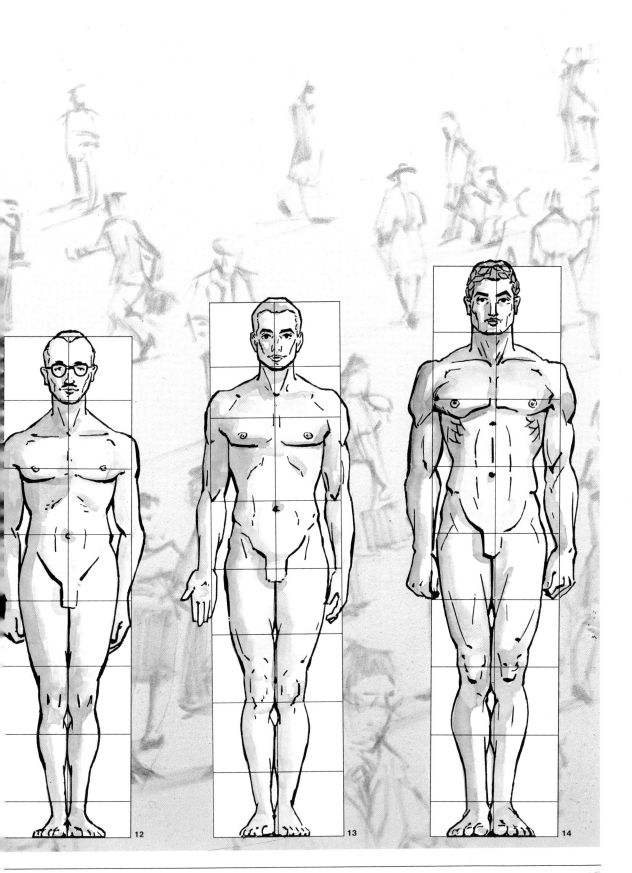

人體的理想比例

以下的三個圖（圖15、16、17）是根據八個頭長標準所構圖而成的一個立正男人像。分別代表正面、側面及背面。首先，我們要注意的是整體的比例。參見圖15的正面圖，如果我們比一比這個人體的高度和寬度，就會發現他是：

　　　　八個頭長高，二個頭長寬

也就是說如果我們畫一個八個頭長高，二個頭長寬的長方形，就可以把一個理想比例身長的人體圍在此長方形裏面。現在請仔細地研讀以下所列的重點，這些重點是由人體的理想比例基準而來的。為了可以清楚且迅速地辨識出人體某些部位的尺寸與位置，我們已經先把基準從一到八依序編好號碼。

a) 肩膀的高度剛好就是第一個基準往下1/3的A點高度。

b) 乳頭剛好就在第二個基準的分界線處。

c) 肚臍的位置在第三個基準的分界線下一點點的地方。

d) 兩邊的手肘和腰幾乎位於同一條線上，就在肚臍上方一點點的地方。

e) 恥骨剛好位在整個身長的中間位置，也就是第四個基準的分界線處。

f) 手腕和恥骨位在同一個水平上。

g) 手掌的長度和臉的長度相同。

h) 從肩膀到手指尖的全部手臂長等於3½個基準長。

i) 膝蓋部位最明顯的膝蓋骨，剛好在第六個基準上（見圖16的側面圖）。

此外，以下幾點對於如何正確地表現出男體的比例，也具有同等的重要性：

1. 兩個乳頭之間的距離等於一個基準長（一個頭的長度）。

2. 把B點和C點連接起來，我們可以得知：

　a) 兩個乳頭的位置。

　b) 鎖骨末端或者肩膀最突出部分的位置。

最後，我們來看看這個立正男人的側面圖（圖16）。從這個側面的姿勢來看，小腿的位置位在從肩緣到臀部連成的直線之外（注意點D、E、F）。

以上所提的幾點都是非常重要的，必須好好的研讀，並試著去理解，因為它們提供了你未來畫男性人體畫不可或缺的知識。

圖15、16和17. 八個頭長高，兩個頭長寬是理想人體的標準。仔細研究在圖15的正面圖和圖16的側面圖上的一連串要點，確定人體各部位的相對關係，如臉和手掌一樣長，乳頭剛好位於第二個基準的分界線上，而恥骨的位置在身長½的地方等。這些訊息不但能幫助你正確的算出人體的尺寸和比例，對你的人體畫練習也有所助益。

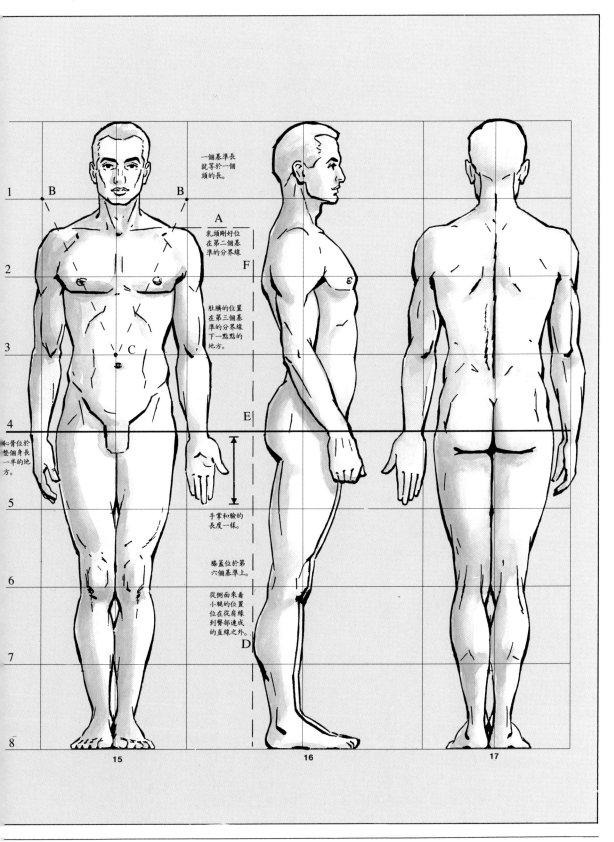

一個基準長
就等於一個
頭的長。

A
乳頭剛好位
在第二個基
準的分界線

肚臍的位置
在第三個基
準的分界線
下一點點的
地方。

恥骨位於
整個身長
一半的地
方。

手掌和臉的
長度一樣。

膝蓋位於第
六個基準上。

從側面來看
小腿的位置
位在從肩線
到臀部連成
的直線之外。

15　　　　　　16　　　　　　17

女體理想比例的探究

如圖18所示，八個頭長的標準也可應用在女體的身長比例上。因為女人的頭在比例上是比男人的頭小一些，故女體的高度一般來說會比男體矮大約10公分左右。

關於男體與女體的不同，我們還做了以下幾點的強調：

a) 女人的肩膀在比例上來說要比男人窄些。

b) 女人的乳房比男人低一點，當然乳頭也會低些。

c) 女人的腰比男人的窄。

d) 女人的肚臍比男人的低些。

e) 女人的臀部在比例上要比男人寬。

f) 從側面看，若我們從肩緣到小腿連成一條直線，臀部的位置則在這條直線之外。

只要不受流行和其它相關因素影響（圖19至22），女體應該就是上述所說的樣子。但以下所提的變數，是我們在討論女體時，所應列入考慮的。舉例來說，德國在文藝復興時期的三個畫家——杜勒、克爾阿那赫 (Cranach) 和巴爾東 (Baldung)，他們所畫的女人都是狹胸細

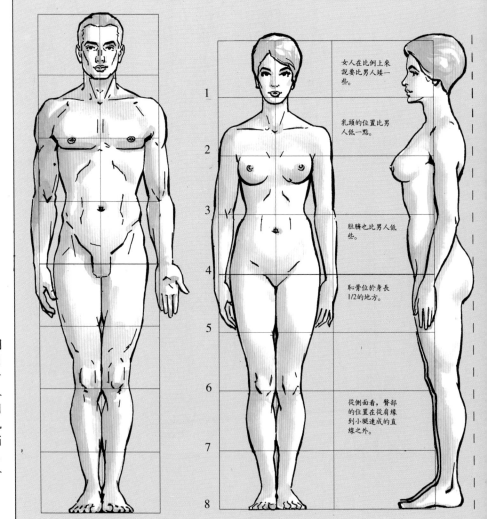

18

圖18. 從這個比較圖來看，男女身長比例的標準，除了以下所提的小地方外，基本上是差不多的。舉例來說，女人的頭在比例上小一點，肩膀稍窄了點，臀部寬了點，腰細了點，而身高一般來說也矮一點。

女人在比例上來說要比男人矮一些。

乳頭的位置比男人低一點。

肚臍也比男人低些。

恥骨位於身長1/2的地方。

從側面看，臀部的位置在從肩緣到小腿連成的直線之外。

圖19至22. 這些是流行風尚和風俗習慣如何影響女人身體的例子。在某些時期，纖瘦的身體蔚為流行；其它的時期，較豐滿的典型則引領風騷。圖19：巴爾東，《希臘三女神》(*The Three Graces*)。圖20：提香，《享受音樂的維納斯》(*Venus Entertained by Music*)。圖21：魯本斯，《希臘三女神》(*The Three Graces*)，普拉多美術館(Prado Museum)，馬德里。圖22：巴蒂亞·坎普 (Badia Camps)，《裸女》(*Nudes*)，私人收藏。

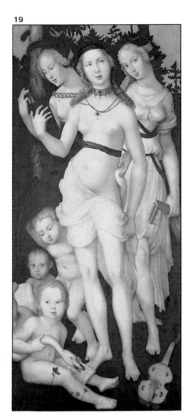

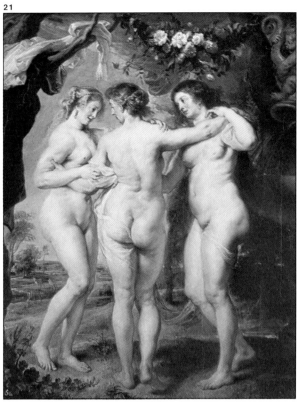

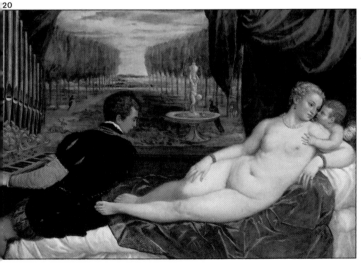

腰的典型。然而在義大利，更確切地說是在威尼斯，喬凡尼·貝里尼(Giovanni Bellini)、提香 (Titian) 和維洛內些 (Veronese)則喜歡畫軀幹及大腿皆豐滿的健壯型女性。一百年以後，魯本斯 (Rubens) 所畫的完美女性則是豐滿的婦人。而在上一世紀末的時候，從流行、服飾及束腰的款式來看，大家所崇尚的典型則是細腰、挺胸及豐臀的女人。現今的女人，又是另一種不一樣的典型：她們工作、注意自己的身材，也打破奧運紀錄。

小孩和青少年的身長比例

圖23. 二歲、六歲及十二歲小孩的身長比例分別是五個基準、六個基準及七個基準的標準。

圖24. 馬里亞諾‧福蒂尼 (Mariano Fortuny, 1838–1874),《吹笛者》(*The Flutist*),炭筆畫。此為巴塞隆納的聖喬第皇家藝術學院 (the Royal Academy of Fine Arts of Sant Jordi) 收藏的福蒂尼作品之一。

頭大大的、腳肥肥短短的,這就是小孩子看起來可愛的原因。小孩子的身材,對於波力克萊塔和其他人所研究的理想比例的身材來說,簡直就是一幅諷刺漫畫。無疑的,小孩子的身體和成人是相當不一樣的,而且小孩子的身形外觀從出生到成人都一直持續不斷的在改變。小孩子身體比例會改變,主要原因是身體的某些重要部位,發育會較早熟,特別是頭部。因為這樣,所以小孩子在還很小的時候,便能做出一些和大人相同或類似的動作。

既然小孩子的身體是不斷地在改變,因此,我們別無他法,最少必須研究四種標準來分別描繪新生兒、二歲大、六歲大,及十二歲大的小孩特徵。請參見圖23,把這些不同年齡層的小孩身體長標準互相比一比,也和二十五歲的大人比比看。

現在請大家注意以下的論點,並分析各個年齡層的標準。

新生兒的標準 新生兒的體長約等於四個基準的長。和成人比起來,新生兒的頭和身體的比例要比成人的比例大二倍,而軀幹和手臂與全身的比例則和成人相似,然而腳卻是短得多。我們知道新生兒有窄窄的胸、圓圓的肚子、胖胖的手腳。關節的地方還有很多明顯的縐摺,不過卻沒有腰身,也沒有什麼深刻肌肉的形成。

二歲小孩的標準 二歲小孩的身形實際上和新生兒是差不多的。頭之於身體的比例還是很大。雖然二歲大的小孩已有濃密的頭髮、較亮的眼睛和圓圓的臉,但腿還是短短的。此時胸腔已經開始發展,相較於髖部及臀部,它的比例已明

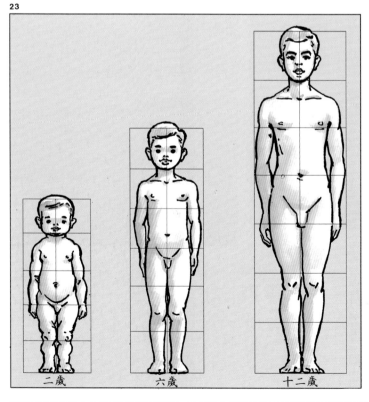

二歲　　六歲　　十二歲

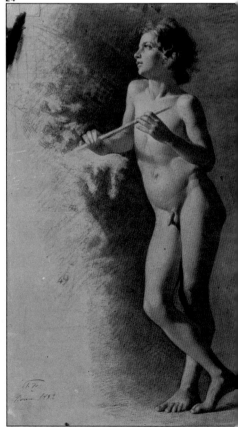

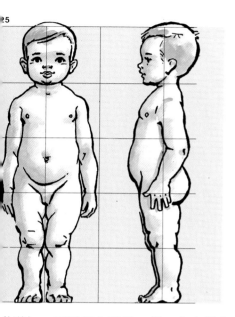

圖25至27. 圖25為二歲小孩的身長比例。採用這個標準的代表畫作為魯本斯的《七個擁著水果花環的小孩》(Seven Little Children with a Fruit Garland)(圖26)。此圖由摩納哥，亞勒皮納科得(Alte Pinakothek)的法蘭·史尼德(Frans Snijders)授權刊出。圖27：慕里歐，《純潔的受孕》(The Immaculate Conception)（局部），普拉多美術館。

散增加。而臀部和肚子一樣，在身體上的比例還是很大。以上所提的種種，就是二歲小孩的模樣，而畫家慕里歐(Murillo) 和魯本斯也就是這樣畫他們的天使的。請參見圖26及27裏的二歲小孩。

六歲小孩的標準 因為身體成長的速度要比頭來得快，所以六歲大的小孩已經有六個基準的身長了。軀幹不但長了些，也寬了些，漸漸地像大人的比例了。胸和乳頭的位置幾乎已經和大人一樣，而腰也開始變窄了些。

十二歲小孩的標準 十二歲的小孩有七個基準的身長，且愈來愈像大人的體型了。如果我們拿十二歲小孩的體型和大人比一比，就會發現他們的恥骨、肚臍和乳頭的位置，幾乎是一樣的了。但每仔細比一比，胸腔和骨盤之間的比例還是不相稱。由於胸部的早熟及不斷發展的結果，十二歲小孩的胸部和髖部是一樣寬的，腿這個時候還是短的，這使得軀幹和整個身體一比，顯得特別的長。雖然十二歲小孩不再是圓圓胖胖的，但還沒有什麼肌肉，因此即使是男孩子，看起來也有點像女孩子。

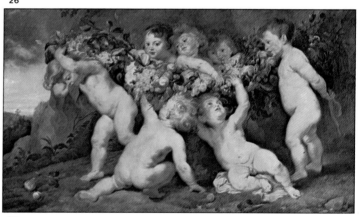

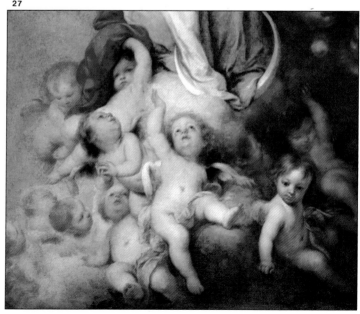

現在我們要把先前所學有關人體標準比例的重點併入這一章做實際的應用。首先，我們把人體簡化成一個人體模型，這個模型的基本結構可以幫助我們拿捏大致的尺寸和比例，以畫出動態的人體及更熟悉坐骨原理(ischiatic position)，或稱髖部原理(hip position)。很多姿勢、位置及動作都和坐骨的狀態有極密切的關係。此外，我們還要研究和練習如何憑記憶去畫人體，這是學畫人體不可或缺的一種能力。在這一章裏，除了提供必要的知識外，也包含了很多實際的練習，讓你可以用手中的筆跟著畫畫看。

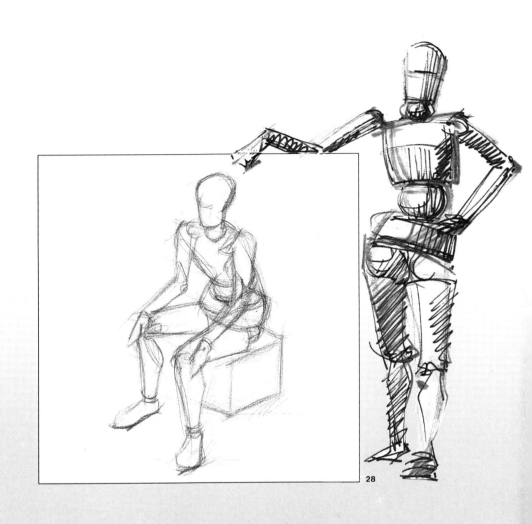

人 體 的 構 造

人體的基本模型

現在你必須先準備一張紙和一支鉛筆（軟芯的，如3B或4B），以便讓你一邊讀，一邊可以練習畫像本頁及以下數頁的圖。現在要做的就是三件事：讀、學，及練習畫畫看。

我們將要研究的人體，它的比例就和理想人體的比例是一樣的，只是頭、胸及骨盤的地方用肉體的形態表現，而手腳部分則用骨架的方式呈現（圖29）。

讓我們開始逐一來研究並練習畫這個人體模型的每一部位。

頭部 這個模型的頭部形狀和真人的頭形相似，只是上面沒有眼睛、鼻子、嘴巴和頭髮。之前我們已經說過了，這是一個簡化的人體模型。

胸部 胸腔是全身最複雜的部分，我已經將它簡化成如圖30A所示的一系列幾何圖形。雖然它只是一個簡化的圖形，但你還是必須把每個代表不同姿勢及動作的圖形，重覆地多畫幾遍才行。

骨盤 即髖部和臀部的地方，是用男孩子的泳褲或女孩子的比基尼短褲形式來呈現的。試著把它看成是一個和身體分開、懸吊在半空中的圓形部位。練習畫圖30B的每一個圖形，努力去了解它的形狀，特別要注意的是跟大腿相接的部份。另外也請觀察這個部位的形狀是如何隨畫家所站的位置及角度的不同而變化。

29

圖29. 在這裏我們可以看到人體簡化模型的正面、側面和45度角的圖。當然他們的尺寸比例還是符合八個頭長高，二個頭長寬的標準。

大粗隆
股骨

A B C

手臂和腿 在圖31裏,手和腳的部分已簡化成幾條線,代表四肢的骨頭部分。注意在臀部的地方, 大粗隆 (greater trochanter)是如何造成,又如何在膝蓋處聚合,這些正反映了人體骨頭的真正結構。也請注意,在圖31的側面圖中,股骨呈現明顯向前傾的曲線而脛骨則為後傾曲線。前者以前傾的曲線表示是因為股骨本來的形狀就是那個樣子,而後者用後傾的曲線表示是為了要表現小腿的曲線。此外,膝蓋部份稍微往前凸的情形,也是我們應該要注意的。現在請練習畫這些骨架,雖然它們不像真人的手臂和腿,但已能充份地表現出它們的結構了。

在圖31裏,手和腳也是用這種簡化的形式來呈現的。

如果你已經研究過這個人體模型的每一部分,現在你所要做的就是把它整個立姿畫出來,如圖31所示。

畫出圖31的五個模型,每一個大概是12公分高。

在畫這些人體模型以前,先用鉛筆淡淡地在紙上分成八等分,然後再把人體模型畫進去,而每一等分的長就等於八個頭長標準裏的一個基準長。

讓我們假設你已經知道如何畫上述的直立人體模型,且在沒有圖形參照的情況下,也能從記憶中正確地畫出來。現在,我們要讓這個模型活起來,也就是讓它會動、會走、會跑、會跳等等。

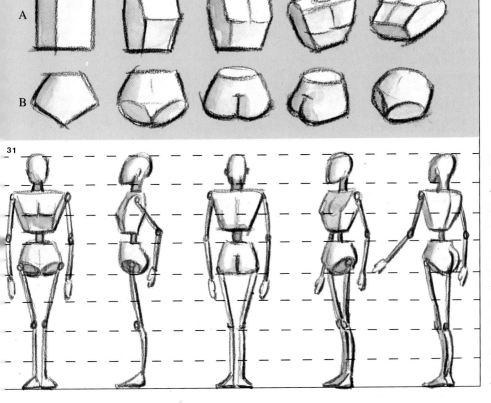

圖30. 研習這些簡化人形的胸腔和骨盤部份的基本輪廓,我們將要練習畫這些簡化人形。

圖31. 現在是研究和練習這個簡化人體模型的時候了。先把一塊12公分高的區域,均分成八等分,每一等分約1.5公分。然後把五個面向不同角度的人體模型畫進去,如圖所示。

坐骨原理或髖部原理

人體一旦移動，一隻腳往前，重心則放在另一隻腳上，走路、跑步等等，都牽涉到所謂的坐骨原理。如果我們要正確地勾勒出人體的結構，就必須先了解這個原理。在人體骨盤下方有二塊坐骨，他們會根據人體的姿勢或動作的不同而左右搖動，坐骨原理這個廣被人類學家所用的名詞，就是從這個現象得來。因為坐骨的移動會牽涉到整個骨盤的移動，也就是髖部的移動，所以坐骨原理也叫做髖部原理。

到底這個原理是什麼呢？

坐骨原理是當人把身體的重量單放在一隻腳上時，所造成的胸腔和骨盤的位置（圖32至34）。

讓我們暫時回到人體骨架的研究上。圖33是一副直立的骨架，用軍方的術語，它是屬於把身體重量平均放在兩條腿上的「稍息」狀態。在骨盤下方，你可以看到兩塊坐骨是位在同一個水平面上。

在圖34裏，有兩副好像在走路的骨架，圖34A是在休息，圖34B是往前要踏出另一步，這兩個例子都是把身體的重量放在一隻腳上，而另一隻腳則是放鬆的。從這兩個圖例，我們可以看出坐骨原理是怎樣運作的：因為身體的重量完全或大部分落在單腳上，使得骨盤產生了傾斜，且當骨盤傾向某一邊時，胸腔則往相反的方向傾斜。

要記得當一個人走路、跑步、跪下或坐下時，髖部原理對於身體重量的平衡，總是扮演著極重要的角色。每當你想從記憶中畫一個人體時，你應該先問問自己，那一隻腳承擔了身體的重量，然後再繼續畫下去。另外還要謹記在心的是，身體重量的分配其實是一個程度問題，人的整個身體可以是完全放鬆的如圖34A，或只是部分放鬆如圖34B。

圖32至34．當髖部原理作用在人體上的時候，骨盤向某一邊傾斜，胸腔則向另一邊傾斜（圖34）。了解及懂得應用這個原理是很重要的，因為就如同我們在圖中所見的，它會影響人體的多種姿勢。

32

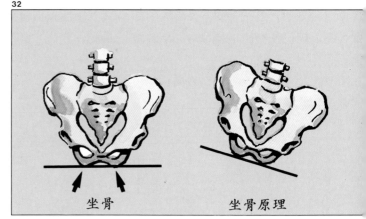

坐骨　　　　坐骨原理

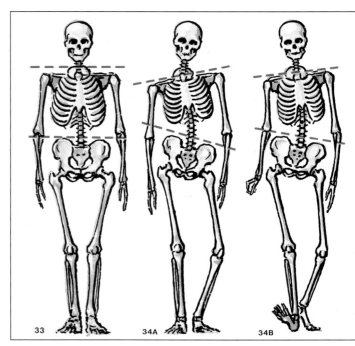

33　　　　34A　　　　34B

有時候身體的重量是平均分配在兩隻腳上，舉例來說，當兩隻腳之於軀幹的位置是左右相稱地張開著（圖33），在這種情況下，髖部原理就不被列入考慮。練習畫一畫圖35中所有的模型，好好研究分析每一種姿勢是如何形成的，以便能徹底了解髖部原理。

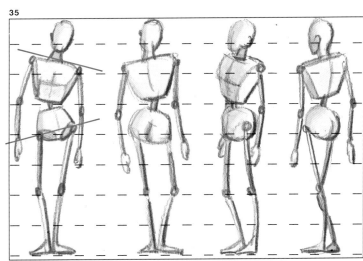

圖35. 畫出圖示的四個人體模型來研究練習髖部原理。

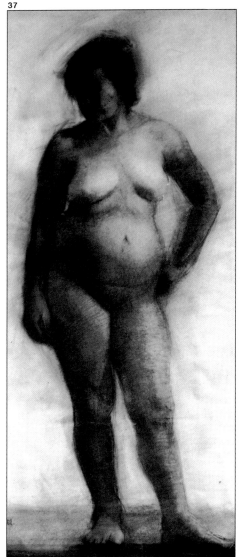

圖36和37. 這兩幅圖說明了髖部部位的不同，所擺出來的姿勢也就不同。圖36：傑克·卡羅 (Jacques Callot, 1592–1635)，《裸體男人的習作》(*A Study of a Male Nude*)，赭紅色粉筆畫，烏菲茲美術館，弗羅倫斯。圖37：瓊·沙巴特 (Joan Sabater) 的作品，巴塞隆納藝術學院。

動作中的人體

38

現在，讓我們用這個簡單的模型來練習畫各種自由活動的人體——走路、跑步、跑上樓梯、彎腰駝背的坐在椅子上、坐著沈思、聊天、比手劃腳、打架或跌坐在地上等等（圖39和40）。除了上述那些動作姿勢以外，你還可再多想一些新的動作來畫畫看，但是，要小心，千萬不要忘了用正確的比例來畫。

當你練習的時候，要記得你畫的是活生生會動的人。在下一頁裏（圖40），你可以看到我偶爾會把原來模型腰部的線條省掉，有時候我也把泳褲的形狀稍微改一改，隨時地提醒自己去看去畫活生生的人，而不是冷冰冰的、比例算得精準的模型。

在進行新的練習以前，請務必先把前面的模型多畫幾遍。

圖38. 路卡·甘比亞索 (Luca Cambiaso, 1527–1588)，《翻滾的人》(Tumbling Men)，烏菲茲美術館，弗羅倫斯。總是會有藝術家用既有的標準、簡化的人體模型和人體草圖來畫人體，正如此圖所示。這是文藝復興時期之義大利畫家甘比亞索的作品。

圖39和40. 觀察並畫出這些人體模型來練習建構運動中的人體。

39

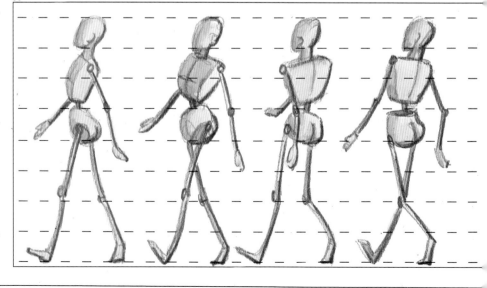

40

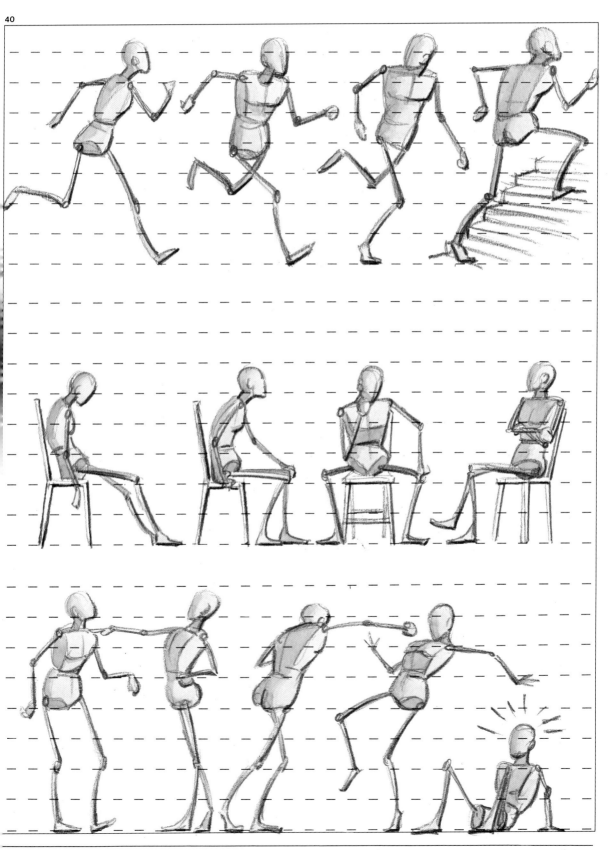

可動木偶

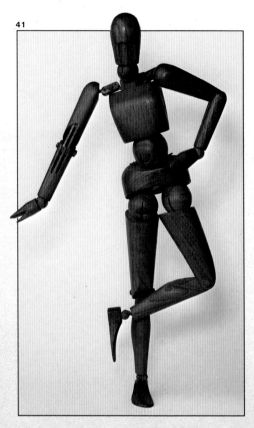

能被扭動成任何真人不可能做到的動作，例如把腳往前彎或手臂往後拗等。在這一頁裏，你可以看到一些這類人偶的素描。如果你能買一個可動木偶，我建議你把它扭轉成各種的姿勢，用它好好地研究人體的構造和比例。就我個人的意見，這樣的練習是非常重要的。所以如果你不能買到專業的可動木偶，我建議你自己做一個可動的紙偶。要怎麼做呢？讓我來慢慢地告訴你吧！

在柏林國立博物館(Staatliche Museum)，我們可以看見一個十六世紀做的可動木製女人偶。文藝復興時期的編年史學家瓦薩利(Vasari)在他很有名的一本書《藝術家的生活》(Lives of the Artists)中提到，第一位用人偶或人體模型來畫人體的是巴托洛米歐(Fra Bartolomeo)。圖41中的可動木製人偶和當時巴托洛米歐所用的，若不是完全一樣，也是差不多的。你可以在任何美術用品店找到好一點或差一點的人體模型。最常見的模型大概是30～35公分之間，當然也有比較大的。在一些美術學校，還可以找到和真人一般高，大約170公分的模型。可動木偶雖然很貴，但也真的很實用。學生可以扭動木偶的頭、軀幹及四肢的關節，去模仿各式各樣的姿勢與動作，如站立、坐下、移動、走路、跑步、跳等等。值得注意的是，這個木偶的關節系統並不

圖41. 此木製可動人偶約35公分高，可在美術用品店買到。

圖42. 可動人偶對於研究運動中人體不同的動作姿勢有很大的幫助。就用這個人偶幫你做人體畫的練習吧！

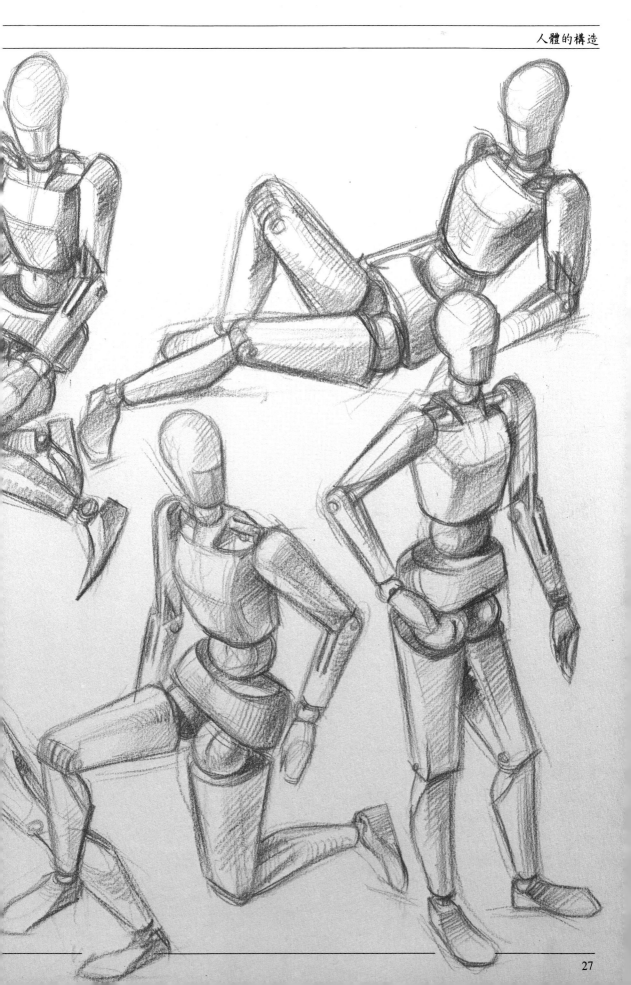

可動紙偶

43

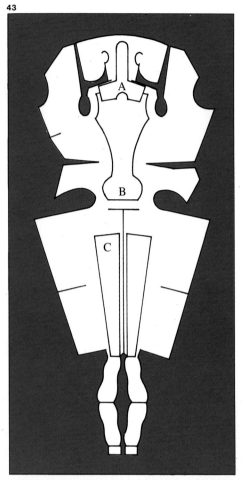

44

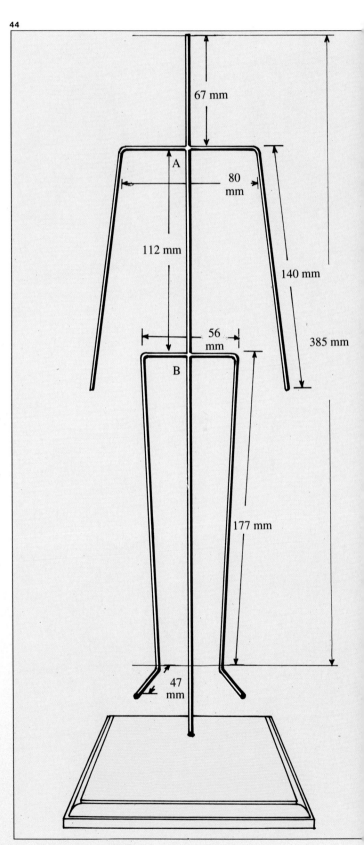

遵照以下幾頁的指示，你就可以自己用紙做一個人偶。

為了要剪成像圖43所示的形狀，你需要一張27×50公分的白色紙（圖43真正的尺寸大小請參見第30至31頁的圖）。另外，你還需要一副鐵線支架，大小如圖44所示。正如你所看到的，這個支架是由三條鐵線所組成，焊接點分別在A和B的地方。如果你不會焊接的話，我建議你找一個寶石匠幫忙，我自己就是這樣做。我把我要的鐵架大小及形狀畫給寶石匠看，請他幫我用容易彎曲的鐵線做出來。結果隔天我的鐵架就做好了。最後，你還可以叫一個木匠幫你做一個底座，中間挖一個洞以便把整個紙偶撐起來，如圖44所示。

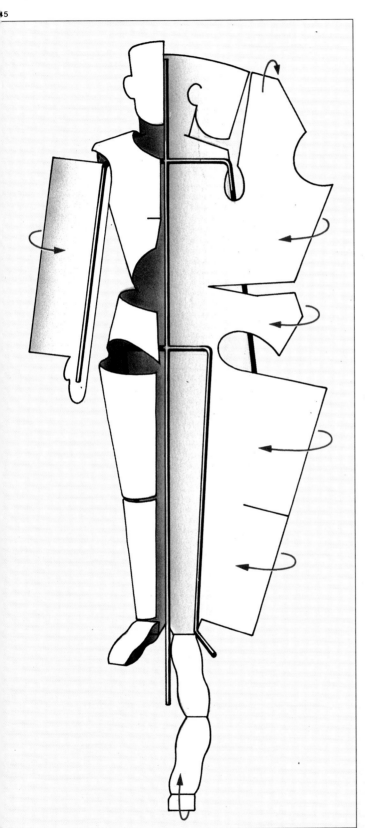

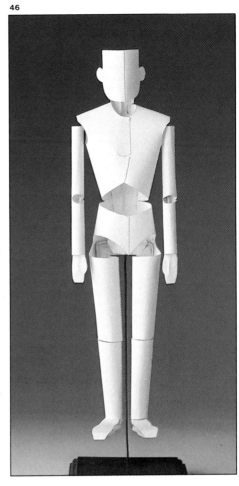

圖43. 這是做紙偶所
要裁的紙的形狀。鐵
架就黏在紙片的A、
B、C點上。這些紙片
並不包括手的部分。
手的部分則另由兩張
紙捲成圓柱體而成
（圖45和46）。

圖44. 這個紙偶的骨
架是由三根鐵線焊接
而成。

圖45. 本圖說明了在
鐵線焊接成鐵架後，
如何將紙偶安裝在鐵
架上。正如你所見，
手的部分是最後才接
上去的。

圖46. 一旦紙偶左右
兩邊黏好以後，除了
細部仍需修整外，就
可算大功告成了。

可動紙偶的裁紙模型

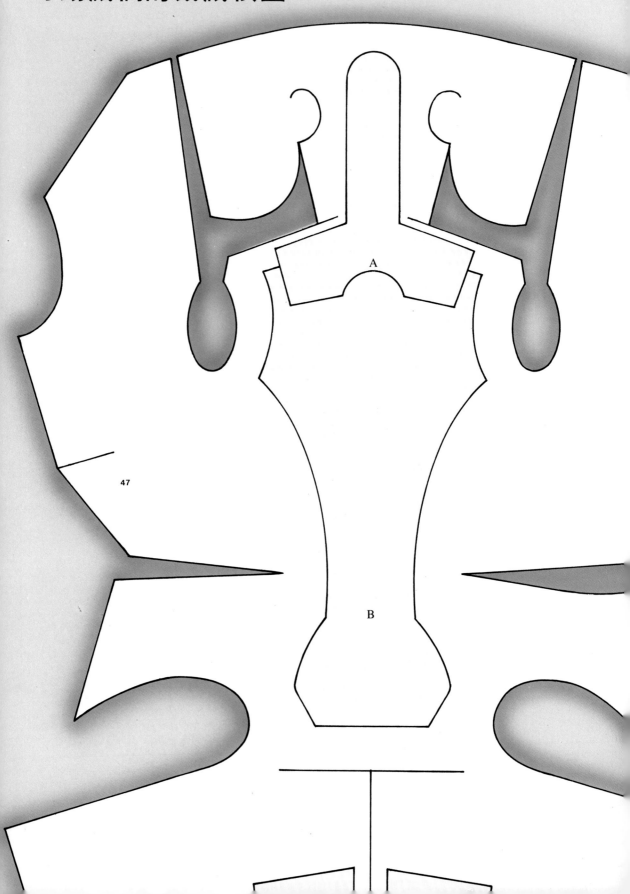

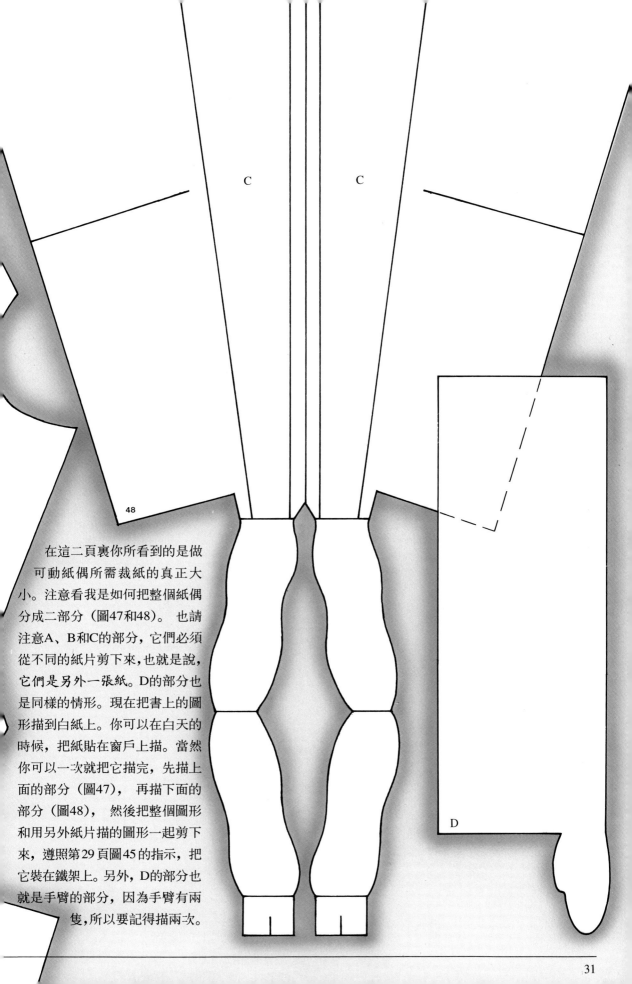

C C

48

在這二頁裏你所看到的是做
可動紙偶所需裁紙的真正大
小。注意看我是如何把整個紙偶
分成二部分（圖47和48）。 也請
注意A、B和C的部分，它們必須
從不同的紙片剪下來，也就是說，
它們是另外一張紙。D的部分也
是同樣的情形。現在把書上的圖
形描到白紙上。你可以在白天的
時候，把紙貼在窗戶上描。當然
你可以一次就把它描完，先描上
面的部分（圖47）， 再描下面的
部分（圖48）， 然後把整個圖形
和用另外紙片描的圖形一起剪下
來，遵照第29頁圖45的指示，把
它裝在鐵架上。另外，D的部分也
就是手臂的部分，因為手臂有兩
隻，所以要記得描兩次。

D

如何讓紙偶擺姿勢

顯然的，我們做的紙偶並沒有關節，所以如果你要變換它的姿勢，就要扭動它的脖子、肩膀、手肘、腰等地方的鐵線。若你需要在同一個地方彎曲鐵線數次，小心不要把鐵線弄斷了，這就是為什麼你需要可塑性較大、可承受許多次扭轉的鐵線的原因了。

當你嘗試讓紙偶變化不同姿勢的時候，要儘量擺些可能的、自然的，真人可以做出來的姿勢。

當然，我不會建議你去想像將紙偶的手臂往後彎，就好比將真人的肘關節逆轉般，這是難以想像的。無論如何，在擺紙偶的姿勢以前，請你仔細想想手到底可以伸多遠，或腳到底可以抬多高，要記得必需是真人可以做出來的才行。記

住以下所提的幾點：

當走路或跑步時，手臂和腿擺動的上下方向是正好相反的（圖49）。在前面我們所提過的靜態姿勢或坐姿，用髖部原理都能做出合理的解釋（圖50）。身體在任何情況下都會試著保持平衡，所以當軀幹往旁、往前或往後傾的時候，手就會本能地往相反的方向伸展（圖51）。

49

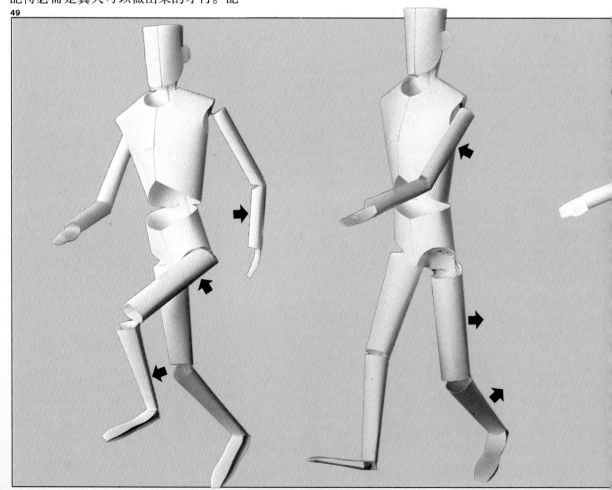

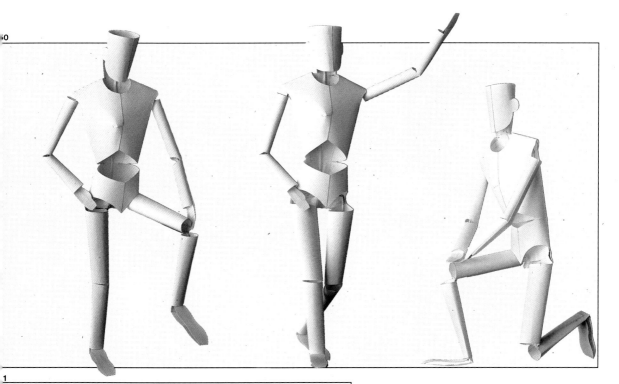

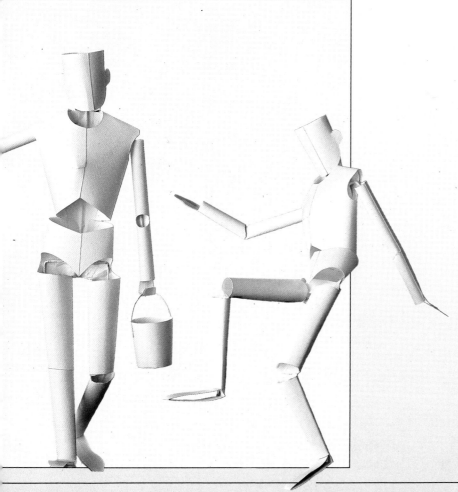

圖49至51. 從這些圖我們可以看到，紙偶幾乎能夠擺出人體所能做的一切動作。但必須要注意的是，所擺的動作要自然、可能，並合邏輯，比如說，走路時，手和腳是以相反的方向擺動，而當一手提有重物，另一隻手則是向外伸展的。

如何畫紙偶

52
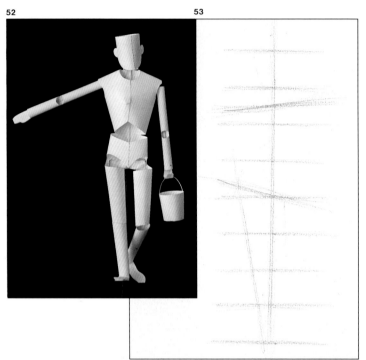

53

54
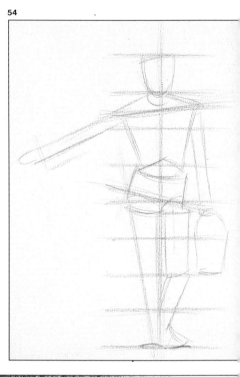

55
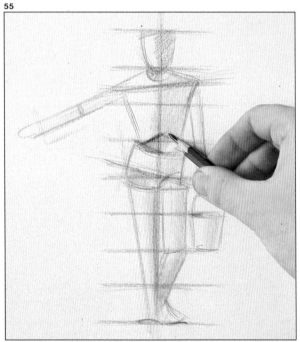

56
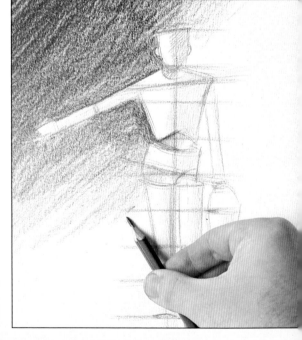

既然你已經做好了紙偶，現在你所要做的就是用它擺出各種不同的姿勢，不斷地練習畫畫看。那就讓我們開始吧！我將會一步一步地把紙偶畫出來。首先，我考慮應該讓紙偶擺什麼樣的姿勢，而後我決定選一個和前一頁所看到極為相似的姿勢，即一個人左手提一桶水在走路。這個姿勢的形成，可以用髖部原理來解釋（圖52）。

我先採用八個頭長的標準，在紙上描出八等分，然後找出身體的對稱中心並決定胸腔和骨盤的位置（圖53）。

再來，我用 4B 鉛筆描下紙偶整個的輪廓，大概是18公分高（圖54）。

手握著筆，我開始畫草圖並估量整個明暗的關係（圖55）。

我從左下方開始塗背景，把背景塗黑讓紙偶受光面的輪廓顯露出來。我時而用筆畫，時而用手指塗擦，畫出明暗陰影，使整個紙偶的色調完美地顯現出來（圖56和57）。

最後，我用鉛筆做一些修飾，再用軟擦把某些地方擦亮（圖58），整幅圖就完成了（圖59）。

圖52至59. 仔細觀察這個作畫的過程，然後用紙偶擺出這個姿勢或任何你喜歡的姿勢，練習畫畫看。

57

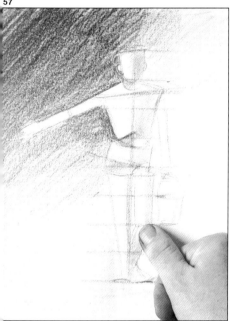

58

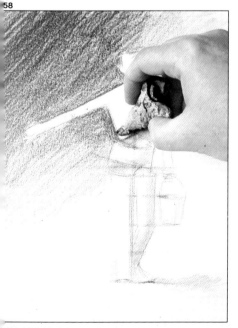

59

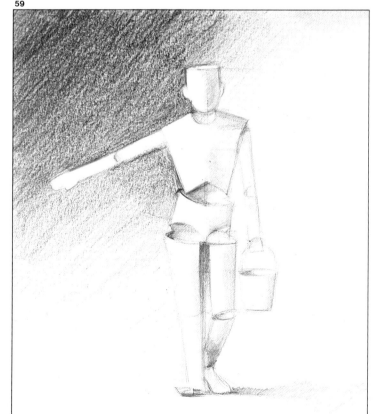

透視法與解剖學是藝術家或人體畫家不容忽視的兩門學科。人體事實上是由一些球面和圓柱體所組成，就如同我們將在下面所看到的一樣。畫人體一定要考慮透視角度的問題，而藝用解剖學對於畫人體，特別是畫裸體，更是不可缺少的知識。根據達文西的《繪畫專論》(*A Treatise on Painting*) 所載，文藝復興時期的藝術家明瞭解剖學的重要，所以他們決定去醫院和太平間研究屍體。第一次去的時候，不但反胃而且吐得厲害，做這些犧牲都是為了要探究人體的內在奧祕。

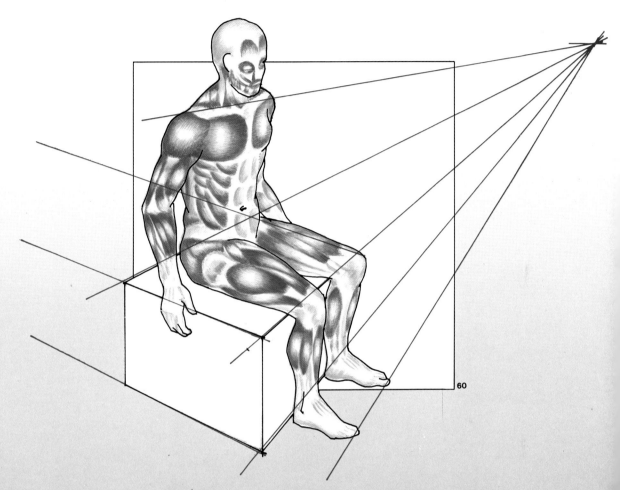

60

透視法與解剖學

透視法在人體上的應用

我們的紙偶模型對於研究及了解人體透視法的重要性有著極大的助益。它告訴了我們一個經常被反覆提及的事實,那就是人體是由一連串的圓柱體所組成。你記得一個圓柱體在不同的透視角度下是如何呈現的嗎?你知道從上面或從下面看一個圓柱體,它的外觀是很不一樣的嗎?請參考圖61,確定你的確熟悉這些基本概念。圖61是一連串的罐頭形圓柱體,中間隔著一定的間隔成串地排列下來。先不管每個圓柱體最精準的面貌是什麼,最重要的是要知道愈偏離水平線的圓柱體,它的圓形平面就看得愈清楚。請記得以下兩點:(1)位於水平線之上的圓柱體,我們看到的是它下面的圓形平面;(2)位於水平線之下的圓柱體,我們看到的是它上面的圓形平面。人體的呈現也同樣有透視角度的問題。在建構人體軀幹,特別是手臂和腿的時候,那些圓柱體的透視角度規則也同樣適用。

61

圖61. 把一連串各自分開的小圓柱體堆成一根柱子,可以傳達出透視的效果。離水平線愈遠的圓柱體,它們的圓形面就愈容易看得見。

圖62. 人體的基本結構是由一些圓形平面和圓柱體所組成。當我們近看一個人,這些構成人體不同部位的圓形面和圓柱體的透視效果就會增強。

62

在圖62裏，我們把頭放在水平線上，假設這個人是站在離我們不遠的地方，如此一來，我們可以看到錫罐的透視原理也活用在人體身上，也就是說，在某一個相對於水平線的角度上，人體的圓形平面和錫罐的圓形平面是以同樣的方式呈現的。

讓我們舉例來看看這個透視角度的規則是如何應用在圖63的人體上。在這裏要特別注意的是，當我們從不同的角度去看這個人體，隨著透視角度的不同，所看到的身體也就不同。從肩膀畫一條直線（A線），和從腳畫出去的直線（B線），最後會聚合在一個消失點上。

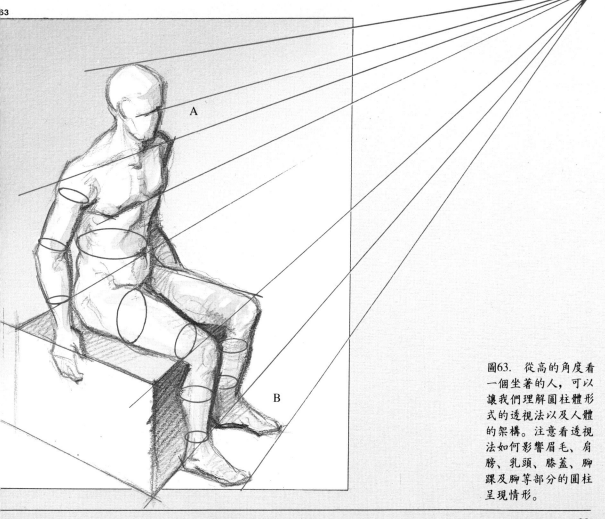

水平線　　　　　　　　　　　　　　　　　　　消失點

圖63. 從高的角度看一個坐著的人，可以讓我們理解圓柱體形式的透視法以及人體的架構。注意看透視法如何影響眉毛、肩膀、乳頭、膝蓋、腳踝及腳等部分的圓柱呈現情形。

人體的透視問題

雖然我已經假設你對透視法、水平線及消失點有了基本的認識,但簡短地來複習一下這些概念還是很有幫助。

研究透視法所要知道的基本要素是水平線 (Horizon Line)、視點 (Point of View)(PV),和消失點 (Vanishing Point)(VP)。當你正視前方時,水平線就跟眼睛處在同一平面上。而消失點是垂直線和斜線聚合的地方(圖64)。

透視法基本上有兩種:平行透視 (parallel perspective)只有一個消失點,而成角透視 (oblique perspective)則有兩個消失點 (圖65至68)。注意圖64的長方體,它是用來建構人體的基本標準模型。讓

我們暫時忘記先前所提的罐頭型圓柱體,想像一下人體是裝在一個又長又窄的長方體裡面。這個長長窄窄的長方體是根據人體的標準比例而來,因此它有八個基準高、兩個基準寬,和幾乎1½個基準深。研究這個長方體的透視問題,我們會發現分隔線A, B, C……會聚合在一個消失點上,同樣地,分隔線a′、b′、c′……會聚合在另一個消失點上。如果我們把人體放入這個長方體裡,我們可以看到從肩膀、乳頭、手肘、髖部以及腳等部位放射出去的直線,同樣的也會聚合在消失點上(圖69)。

圖65至68. 在成角透視下的長方體,會有二個消失點。

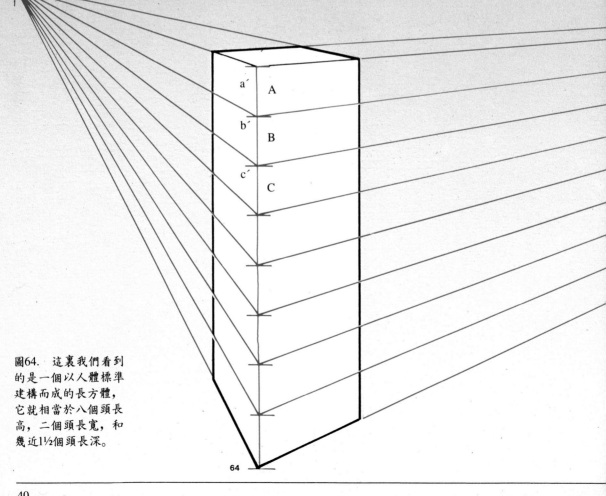

消失點(VP1)

圖64. 這裏我們看到的是一個以人體標準建構而成的長方體,它就相當於八個頭長高,二個頭長寬,和幾近1½個頭長深。

64

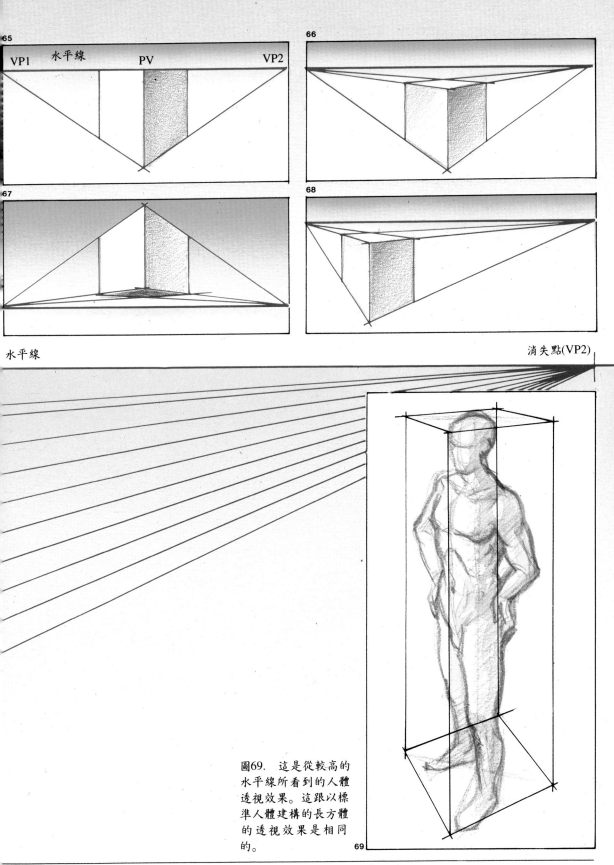

65 VP1　水平線　PV　VP2

66

67

68

水平線　　　　　　　　　　　　　　　　　　　　消失點(VP2)

圖69. 這是從較高的
水平線所看到的人體
透視效果。這跟以標
準人體建構的長方體
的透視效果是相同
的。

69

如何在同一透視圖上畫很多的人體

在同一幅畫裏,畫家常需要在某個既有的水平線上,畫出很多的人體。在這樣的時候,透視的問題可以用下面的方法來解決:當我們畫一個人時,只要將人

體想成是由一連串的圓柱體組成,並採用標準人體比例在水平線上找出人體各部分的位置,透視的問題很容易就可以解決。但假如我們要畫兩個或兩個以上的人,分別站在不同高度的地方,好比說上下樓梯的人們,那應該怎麼辦呢?

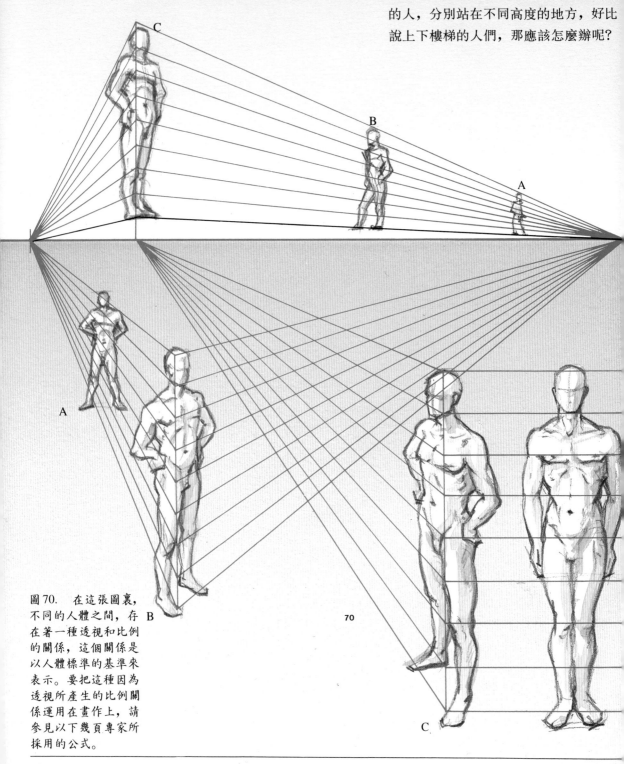

圖70. 在這張圖裏,不同的人體之間,存在著一種透視和比例的關係,這個關係是以人體標準的基準來表示。要把這種因為透視所產生的比例關係運用在畫作上,請參見以下幾頁專家所採用的公式。

70

42

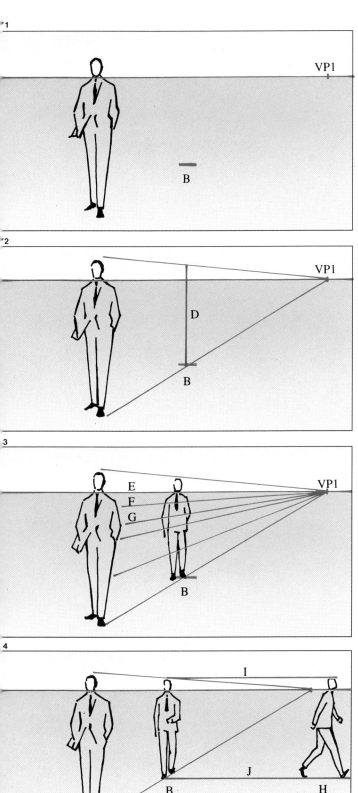

當一幅畫裏有兩個以上的人，考量透視和比例的問題之後可以發現這些人之間的身形比例，總是存在著某種關係。以圖70為例，在A、B、C三個人中，C的身形比例比B大，而B又比A大。在以下幾頁裏，我將更進一步的來解說這個有趣的問題。

圖71. 我將逐步地去探討如何在同一幅畫裏，把很多的人各擺在不同的位置，同時運用我們之前討論過的人體比例及透視法。首先，我們先畫一條水平直線，用眼睛判斷，把其中一個人A的位置和身長比例畫出來，再決定要把第二個人B放在哪個位置。

圖72. 要找出第二個人的身長比例，先從A點畫一條穿過B點到消失點(VP1)的斜線。然後再從第一個人的頭，畫一條到消失點(VP1)的斜線。最後，從B點畫一條連接兩斜線的垂直線D。

圖73. 垂直線D的長度就是第二個人B的高度。而B的身體比例則是分別由第一個人的頸部、胸部、腰和膝蓋所畫出去的斜線E, F, G等來決定。

圖74. 如果你還需要在圖裏畫一個和B處在同一水平面的人H，你所要做的就是從B的頭和腳畫出兩條水平線I, J，如此第三人的身長比例就被找出來了。

圖75. 如果我們現在還要再畫一個人，相對於其他的人，他的身長比例應該如何決定呢？先從E畫一條穿過第一個人A的斜線到水平線上的任何一點，就圖75來說，那一點是VP2。

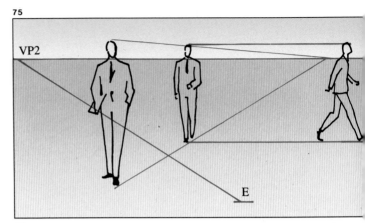

圖76. 畫完斜線（稱它為K）之後，我們得到了一點L。從L點畫一條垂直線M，可以得到一個新的點N（L及N兩點是從第一個人的頭和腳畫出的斜線而得來，請參見圖72）。

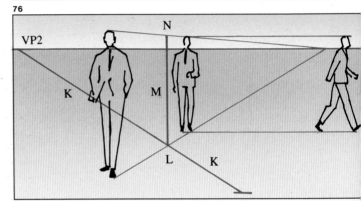

圖77. 現在，從VP2畫一條穿過N的斜線一直到O點，就可以得知第四個人的身長P了。若要決定第四個人的身體比例，只要把第一個人A的身體比例投射到P上就行了。

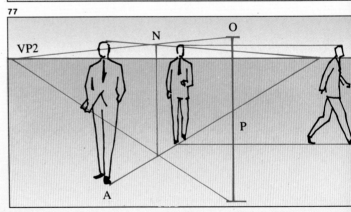

圖78至80. 透視和比例問題就是這樣解決的，我們可以把同樣的公式套到水平線設得較低的圖上（圖79），當然也可以套到水平線較高的圖上（圖80）。

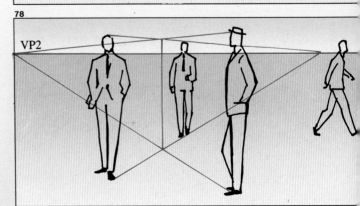

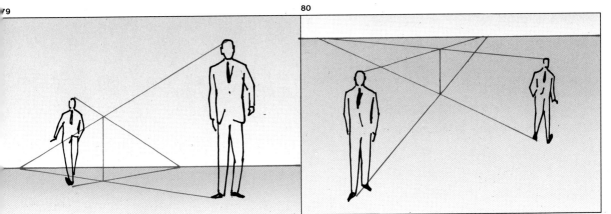

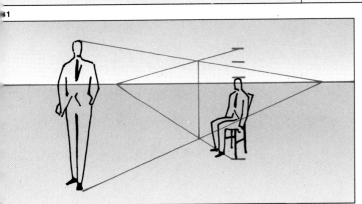

圖81. 如果要畫身高比較矮的女人、小孩或坐著的人，我們可以在得到第二個人的身長時，把它分成八等分，然後用其中六等分的長畫坐著的人、用七等分的長畫女人，至於小孩子，則視年齡而定。

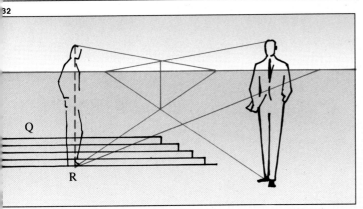

圖82. 當要畫的人是站在一個比較高的平面(Q)時，我們要先想像他是和另一個人(R)站在同一平面上，然後用先前提到的公式，先把他的身長比例找出來。

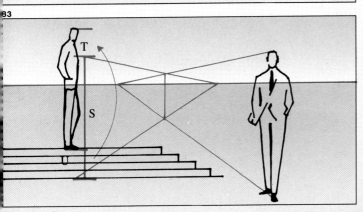

圖83. 套用公式以後，我們可以得到垂直線S，在T點上加上相差的高度U，就可以得到站在高處的人的身長了。正如你所看到的，要找出站在高處的人的身長比例所用的方法，只是一種「把人移到底部」算出他的身高，再「移回原位」的簡單方法。之後，再用透視法安排人的比例。

研究解剖學是必要的

就像古希臘時期的雕塑家，你我若不懂
人體解剖學，還是可以畫人體畫，所要
做的就是觀察人體，然後照著畫就是
了。但文藝復興時期的藝術家們，如畫
家兼雕塑家的米開蘭基羅和達文西，馳
名的畫家維洛內些、拉斐爾和提香等，
都認為深入了解人體解剖學對於畫人體
來說是必要的。關於這一點，安格爾
(Ingres)曾說：「要了解人體的表面，必
先了解它的肌肉和骨頭的結構。」
你可以看到在這二頁的人體畫裏，解剖
學的角色是不容忽視的，這對大師級畫
家們對解剖學重要性所提的意見，也舉
出了最有力的證明。

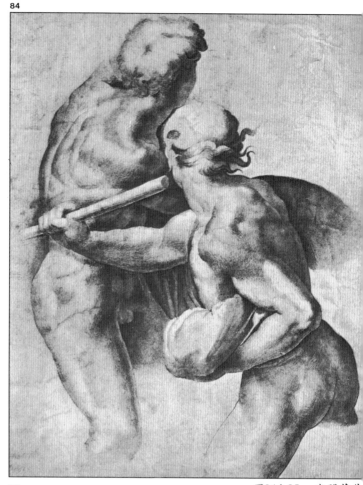

84

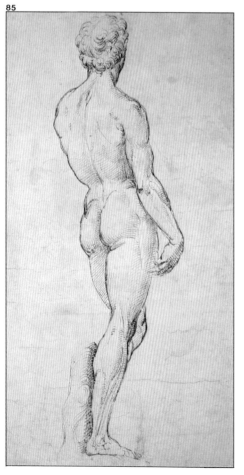

85

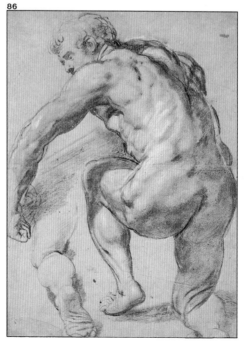

86

圖84和85. 米開蘭基
羅，《從背後看的兩
個男體》(Two Male
Torsos Seen from
Behind)，學院博物
館，威尼斯。拉斐爾，
《裸男》(Nude Male)
倫敦大英博物館。十
六世紀中，解剖屍體
在義大利是被禁止
的。據說米開蘭基羅
為了解人體藝術，把
位於弗羅倫斯，柯西
尼家族中的一具屍
體，徹頭徹尾進行支
解，因而被控為「卑
劣的褻瀆者」。但米開
蘭基羅、拉斐爾和其
他許多藝術家為了畫
好人體畫，還是繼續
研究屍體。在他們的
人體畫裏，解剖學實
際又有助益。

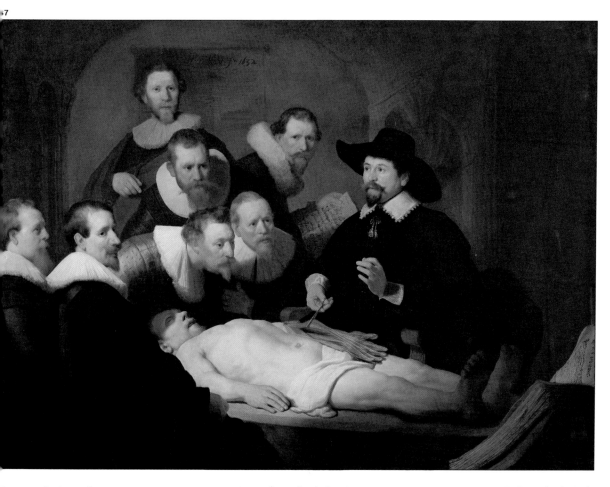

圖87

圖86. 魯本斯,《跪
著的裸男》(Nude
Man on His Knees),
波門斯范‧畢尼金美
術館 (Boymans-van
Beuningen Museum),
鹿特丹。魯本斯是偉
大的人體畫家之一,
他數以百計的畫作
中,都顯示出他對人
體解剖學的知識。

圖87. 林布蘭,《杜爾
普醫生的解剖課》,莫
里修斯(Mauritshuis),
海格家族(The Hague)
收藏。

林布蘭 (Rembrandt)在二十五歲時畫下
了他有名的大作 (圖87)。在當時,解剖
屍體不再是件罪惡的事,但仍是一件大
事。西元1632年1月,一位阿姆斯特丹
外科學會頂尖的醫生杜爾普 (Tulp),用
一具行刑後的屍體公開地教授生理學的
課。阿姆斯特丹外科學會想要使這件大
事能流芳萬世,於是委任年輕的林布蘭
把整個事件畫下來。從那時候起,林布
蘭打響了知名度,委任他畫人物畫的人
也就愈來愈多了。

林布蘭在1632年畫下了他的巨作《杜爾
普醫生的解剖課》(Doctor Tulp's Lesson
in Anatomy)。在這之前一年,畫家魯本斯
娶了海蓮娜‧富曼(Hélène Fourment),在
他以神話為主題的畫作裏,他的太太便

成為他的靈感來源與模特兒。在這些畫
作裏,我們可以看出魯本斯在解剖學上
的豐富知識。強調解剖學重要性之風氣
也蔓延到了義大利。在波隆那(Bologna),
藝術家兄弟阿格史提尼‧卡拉契和安尼
貝爾‧卡拉契 (Agostini and Annibale
Carracci)及他們的堂兄路竇里可‧卡拉
契 (Ludovico Carracci) 創立了英卡米那
提學院 (Academy of the Incaminati)。這
個學院剛開始創立的時候又叫做自然學
院,因為教授兼藝術家藍左尼(Lanzoni)
博士就在這裏教解剖學。

肌肉結構的基本要點

1. 因為肌肉可以收縮及放鬆，所以他們是使人體可以活動的器官。

2. 肌肉分成二種：

 a) 平滑肌：不可自主地慢慢收縮。

 b) 橫紋肌：可自主地快速收縮。這也是藝術家所要研究的肌肉類型。

3. 一般來說，肌肉是由一束束肌肉纖維所組成，末端由一個或多個肌腱，和骨頭相連接。

4. 肌肉的形狀因功用不同而有所不同，一般歸類為以下幾種：

 a. 圓形，b. 球形，c. 扁平形，d. 扇形，

 e. 紡錘形：這類肌肉因中間粗大像紡錘一樣，所以最容易看得見，例如可以讓手臂活動及彎曲的肱二頭肌。

5. 人體骨架裏可活動的骨頭，它們大部分的活動都是受控於槓桿原理中的兩大力量：施力及抗力。圖88和89正說明了手臂動作的槓桿原理。

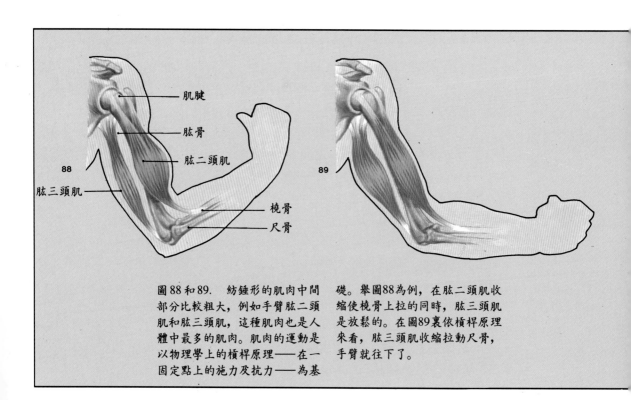

圖88和89. 紡錘形的肌肉中間部分比較粗大，例如手臂肱二頭肌和肱三頭肌，這種肌肉也是人體中最多的肌肉。肌肉的運動是以物理學上的槓桿原理——在一固定點上的施力及抗力——為基礎。舉圖88為例，在肱二頭肌收縮使橈骨上拉的同時，肱三頭肌是放鬆的。在圖89裏依槓桿原理來看，肱三頭肌收縮拉動尺骨，手臂就往下了。

圖中標示：肌腱、肱骨、肱二頭肌、肱三頭肌、橈骨、尺骨

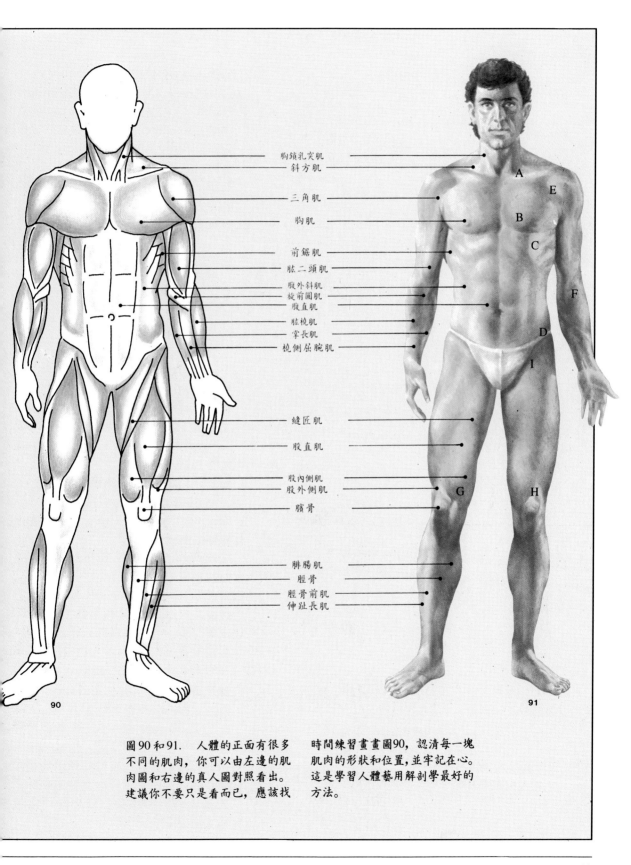

胸鎖乳突肌
斜方肌

三角肌

胸肌

前鋸肌
肱二頭肌
腹外斜肌
旋前圓肌
腹直肌
肱橈肌
掌長肌
橈側屈腕肌

縫匠肌

股直肌

股內側肌
股外側肌
臏骨

腓腸肌
脛骨
脛骨前肌
伸趾長肌

90

91

圖90和91. 人體的正面有很多 不同的肌肉，你可以由左邊的肌 肉圖和右邊的真人圖對照看出。 建議你不要只是看而已，應該找 時間練習畫畫圖90，認清每一塊 肌肉的形狀和位置，並牢記在心。 這是學習人體藝用解剖學最好的 方法。

人體主要的肌肉（前觀）

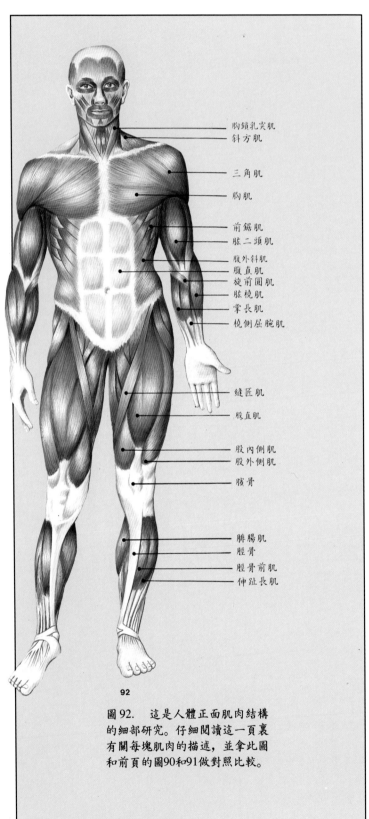

胸鎖乳突肌
斜方肌

三角肌

胸肌

前鋸肌
肱二頭肌
腹外斜肌
腹直肌
旋前圓肌
肱橈肌
掌長肌
橈側屈腕肌

縫匠肌

股直肌

股內側肌
股外側肌
髕骨

腓腸肌
脛骨
脛骨前肌
伸趾長肌

92

圖92. 這是人體正面肌肉結構的細部研究。仔細閱讀這一頁裏有關每塊肌肉的描述，並拿此圖和前頁的圖90和91做對照比較。

請看第49頁到53頁，圖例90至96。

胸鎖乳突肌 (Sternocleidomastoideus) 這塊肌肉以 V 字型呈現，並在脖子的地方圍成一個三角形的空間。

胸肌 (Pectoralis) 這塊肌肉蓋住了整個胸部。它的肌束形成一個強而短的肌腱，由肩膀三角肌下的肱骨所控制。

前鋸肌 (Serratus) 這種肌肉在身體壯碩的人的胸腔兩側，清晰可見。

腹直肌 (Rectus abdominis) 這種肌肉是由三或四對長方形肌來組成，延著腹部及胃的中心線分布。

三角肌 (Deltoids) 這種肌肉像個蓋子覆蓋在肩膀的末端。

肱二頭肌 (Biceps) 位在手臂內側，即使手臂是放鬆的，也可以看得見。

旋前圓肌 (Pronator) 這種肌肉呈斜線生長在前臂內側靠近關節的地方。

肱橈肌 (Supinator) 這種肌肉主要用來做手臂的彎曲。

掌長肌和橈側屈腕肌 (Palmaris minor and palmaris major) 把手往外翻就可以看到這些肌肉。

股直肌、股內側肌和股外側肌 (Rectus of the thigh, vastus medialis, and vastus lateralis) 從前面看這些就是構成大腿形狀的肌肉。

縫匠肌 (Sartorius) 這是斜貫於大腿前面的長條形肌肉。

腓腸肌 (Gastrocnemius) 等一下我們從背後看人體肌肉時，再來研究這塊肌肉。

脛骨 (Tibia) 這是骨頭，不是肌肉。把它和髕骨(patella)放在一起談，你就會記得它是多麼靠近皮膚表面。

伸趾長肌 (Extensor of the toes) 這種肌肉可以在小腿外側找到。

斜方肌 (Trapezius) 在背部的上方兩側，脖子和肩膀的後面，形成一個不規則的四邊形區域。當這整塊肌肉動起來的時候，肩胛骨就會移到背的中間，因此肩胛骨的側緣和上緣也變得比較突顯。

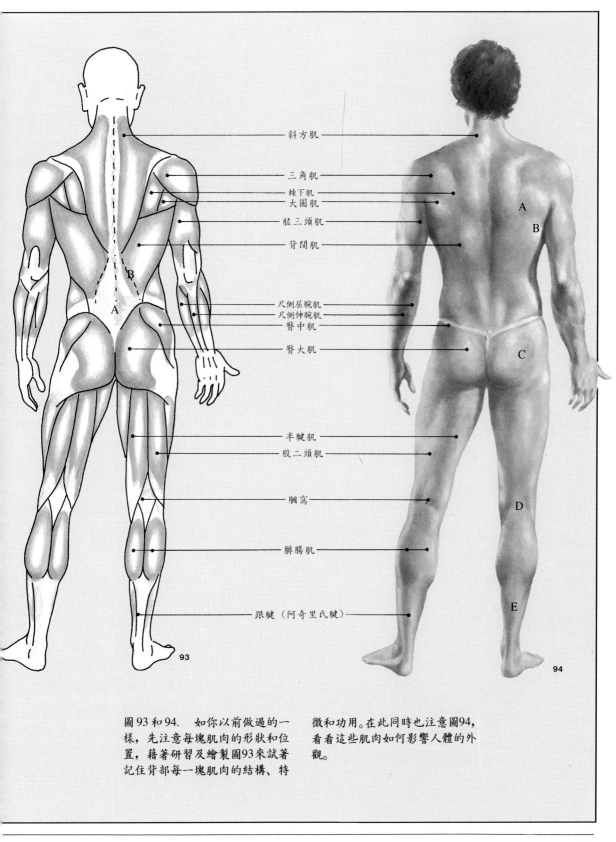

斜方肌

三角肌
棘下肌
大圓肌
肱三頭肌
背闊肌

尺側屈腕肌
尺側伸腕肌
臀中肌
臀大肌

半腱肌
股二頭肌

膕窩

腓腸肌

跟腱（阿奇里氏腱）

93

94

A
B

C

D

E

圖93和94. 如你以前做過的一樣，先注意每塊肌肉的形狀和位置，藉著研習及繪製圖93來試著記住背部每一塊肌肉的結構、特徵和功用。在此同時也注意圖94，看看這些肌肉如何影響人體的外觀。

人體主要的肌肉（後觀）

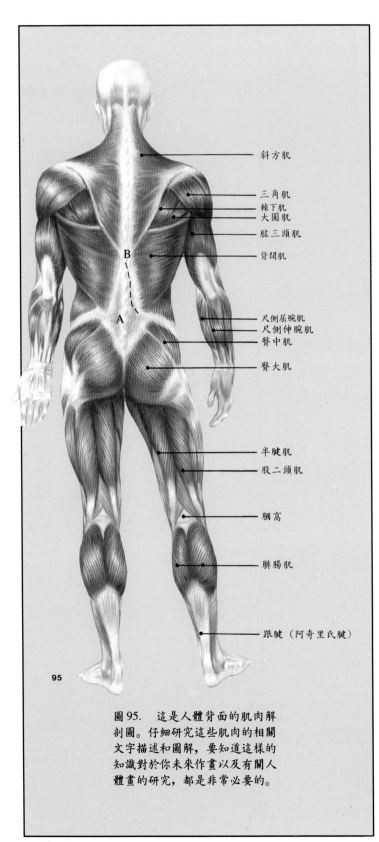

斜方肌

三角肌
棘下肌
大圓肌
肱三頭肌
背闊肌

尺側屈腕肌
尺側伸腕肌
臀中肌

臀大肌

半腱肌
股二頭肌

膕窩

腓腸肌

跟腱（阿奇里氏腱）

95

圖95. 這是人體背面的肌肉解剖圖。仔細研究這些肌肉的相關文字描述和圖解，要知道這樣的知識對於你未來作畫以及有關人體畫的研究，都是非常必要的。

棘下肌和大圓肌(Infraspinatus and teres major) 這兩塊肌肉蓋住了由上述肌肉所造成的三角形區域，分別位於肩胛骨兩邊。棘下肌比較明顯易見，但它蓋不住肩胛骨的外形（圖94A）。

背闊肌 (Dorsalis) 注意圖95裏背闊肌的形狀與位置。腰背腱膜 (Aponeurosis) 是位於背部中下方的一個鑽石型扁平肌腱（圖95A）。背闊肌在腰背腱膜的地方是細的，而在靠近肋骨的地方是粗的，並在腋下形成了一個大家都注意得到的隆起（圖94B）。當身體往後彎時，背闊肌會收縮形成腰背腱膜線（圖95B）。

臀大肌(Gluteus maximus) 這是臀部最大的肌肉。當身體直立時，這塊肌肉是完全放鬆或部分放鬆的。但當身體往後彎時，這塊肌肉會收縮以及往旁邊延伸，臀形也就改變了（圖94C）。

半腱肌和股二頭肌(Semitendinosus and biceps femoris) 這是造成大腿後觀的主要肌肉。臏骨兩端的肌腱一用力，這些肌肉就變得明顯易見。這些肌腱各自分開然後又跟腓腸肌交接，造成了一個長斜方形的空窩，就叫做**膕窩**(popliteal space)（圖94D）。

腓腸肌 (Gastrocnemius)這是小腿的肌肉。它在膕窩的地方分成兩個單位，然後往下延伸，又結合在一起形成**跟腱（阿奇里氏腱）**(Achilles tendon)，也就是全身最厚且最有力的肌腱。腓腸肌大而圓的形狀是小腿的特徵，也因為它大而圓的形狀，所以在和跟腱相接的地方就形成了一個凹處（圖94E）。

除了橈側伸腕肌和股骨闊張筋膜肌外，在側面圖所看得到的肌肉，在前幾個圖中就都出現過了，故不再重覆敘述。

人體主要的肌肉（側觀）

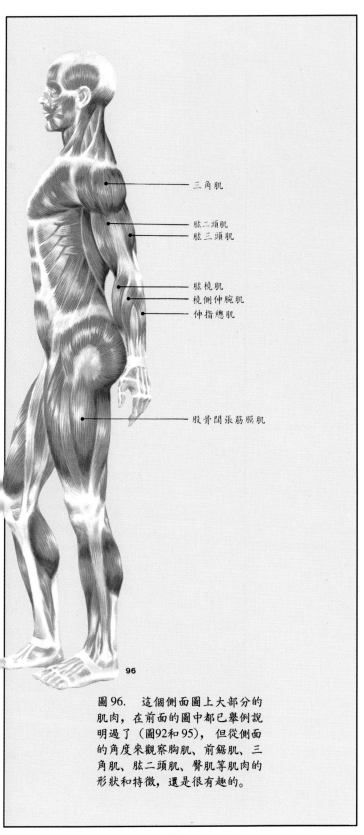

三角肌

肱二頭肌
肱三頭肌

肱橈肌
橈側伸腕肌
伸指總肌

股骨闊張筋膜肌

96

圖 96. 這個側面圖上大部分的肌肉，在前面的圖中都已舉例說明過了（圖92和95），但從側面的角度來觀察胸肌、前鋸肌、三角肌、肱二頭肌、臀肌等肌肉的形狀和特徵，還是很有趣的。

橈側伸腕肌 (Radial)　橈側伸腕肌是位在前臂肱橈肌旁邊的肌肉，在伸長手臂時可以讓手腕往後彎。它和肱橈肌聚合在一起，看起來好像是同一塊肌肉。但當一隻粗壯的手，提有重物往前伸或彎曲的時候，這塊肌肉就很容易被注意到。

股骨闊張筋膜肌(Fascia lata tensor)　這塊肌肉位於大腿外側，上和腸骨前上棘 (ileac crest) 相連，下和脛骨頂端相接。它是大腿腱膜的一塊張肌，因為線條較細，所以也叫闊張筋膜肌。大腿的曲張和單腳站立時身體平衡的保持，都是靠這塊肌肉。這塊肌肉的側觀很明顯，因為它很少有完全放鬆的時候，所以當大腿彎曲或處在任何平常的姿勢，都很容易看到它。

對於人體主要肌肉的研究，到此告一段落。我不再多說，但請仔細閱讀以上說明，這些肌肉的形式、位置及功用。

解剖學上的實際練習

既然你已經可以利用紙偶正確地畫出人體的結構與比例，現在你可以問問自己這許多的肌肉各在哪個位置，而胸肌、三角肌及肱二頭肌等，從不同的位置看，又是什麼樣的形狀？想像並畫出人體對稱的中線（圖99），比例正確的描出輪廓，再把肌肉的形狀畫出來（圖100）。當然這需要有很清楚的解剖學概念，而只有透過不斷地練習才能畫出正確的比例及輪廓。看看以下幾頁我所畫的圖（圖99至114），試著反覆地畫畫看吧！

另外，我建議你用真人做這樣的練習，先從前面觀察，再往前移3/4的距離，最後從後面觀察。然後再把紙偶擺成走路的姿勢，先從前面角度畫它，再挪至3/4距離處，最後練習從後面觀察它走路的姿勢。

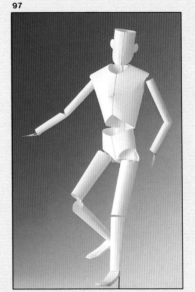

97

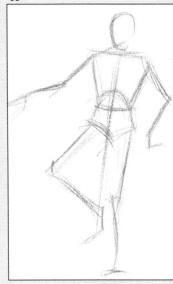

98

圖97至99. 觀察並描出此紙偶（圖97）。用快速的幾筆把紙偶的姿勢描出（圖98和99）。

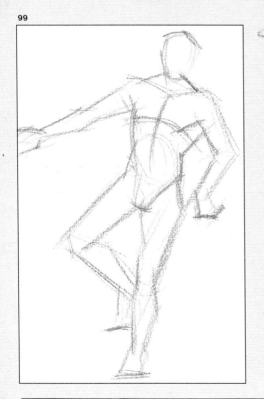

99

圖100. 在你先前參照紙偶的姿勢所描出的男人身上，畫出肌肉的解剖結構。你可以用3B或4B的軟芯鉛筆或者用鉛筆狀赭紅色粉筆，甚至棕色色鉛筆都行。

100

01

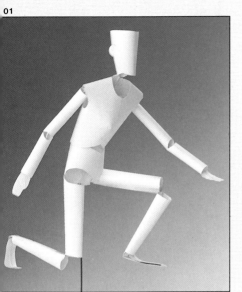

102

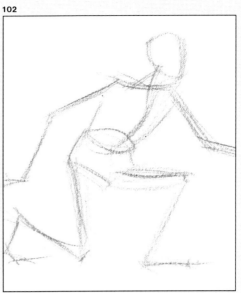

圖101至104. 改變紙
偶的姿勢,重覆上述
的練習過程。記得選
一些比較複雜的姿
勢。

03

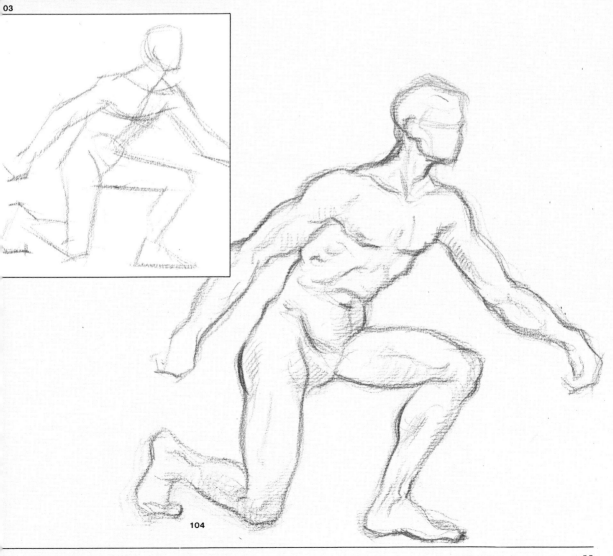

104

男性軀體構造的練習

105

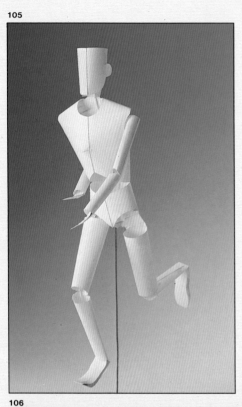

圖105至109. 繼續配合解剖學做男性人體肌肉結構的練習，但可以試著不用紙偶而由記憶中的印象去畫。參照第49到53頁的肌肉圖，並應用到你現在畫的人體上。

106

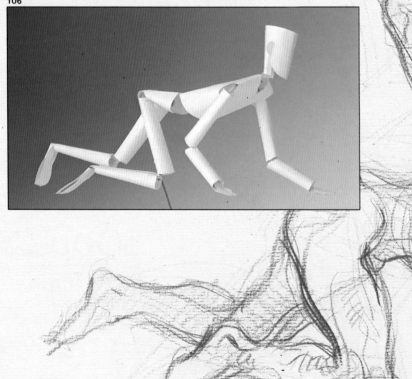

107

108

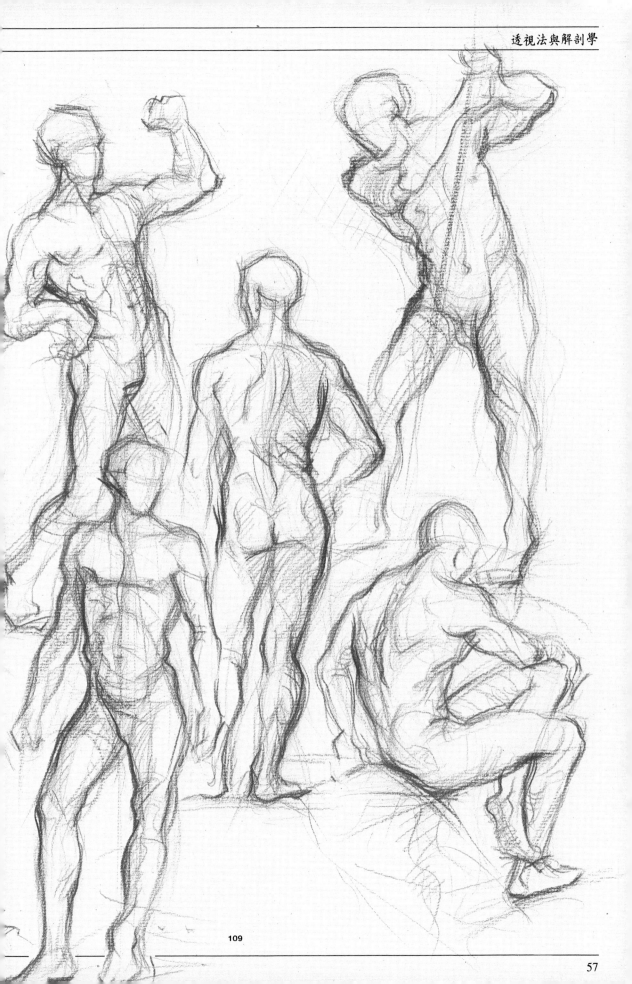

女性軀體構造的練習

110

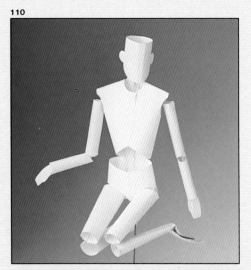

112

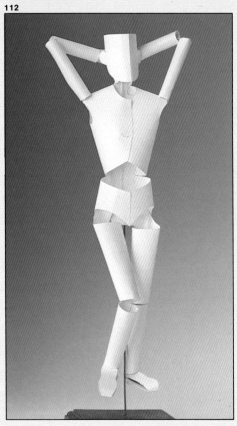

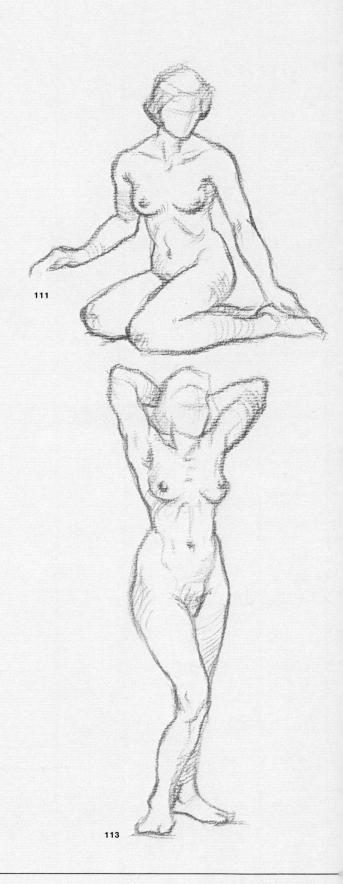

111

圖110至114. 因為女
體身上的肌肉線條較
不明顯，所以這裏要
做的比較是屬於如何
正確地畫出女體的樣
子，而不是畫出肌肉
該有的線條。把紙偶
姿勢擺好，依照女體
的標準比例（圖18），
正確地畫出這些圖
來。

113

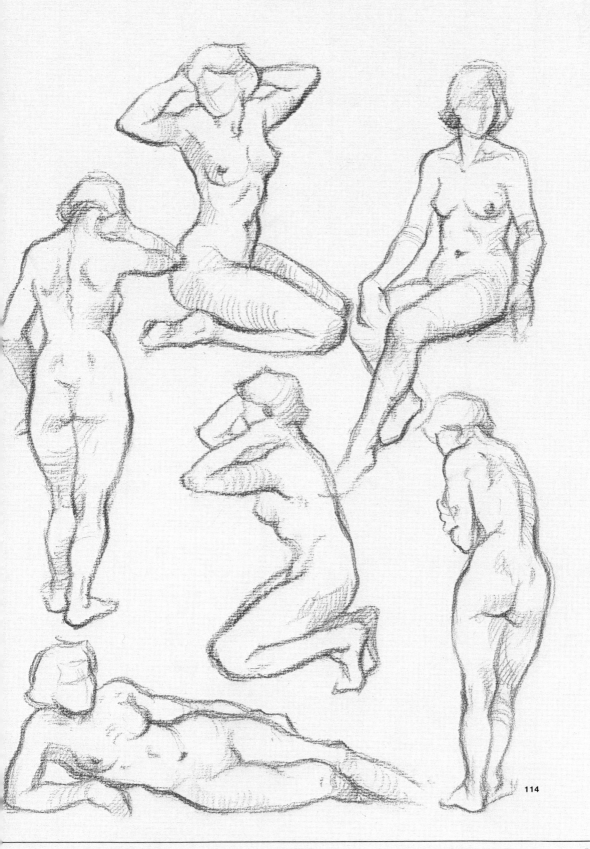

114

要畫好人體畫所需的基本課程中，你還有一門很重
要的課程要學，那就是光。你要學的東西有光的效
果 —— 前面打光或側邊打光；光的性質 —— 直射光
或漫射光；陰影 —— 自然的、投射的或明暗交替的；
以及色調 —— 指能分辨出不同色調的能力。我會舉
出一連串的例子來說明。而最後我們會討論如何用
一些技巧和畫材來創造出獨創的繪畫風格。任何畫
人體所需要的知識，都將在這一章討論。

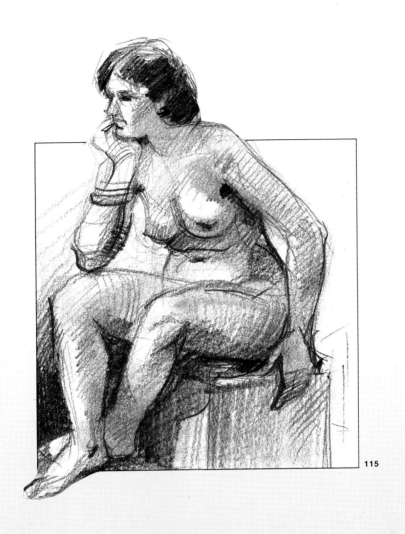

115

人體畫的
一般注意事項

人體的光和影

因為有光,所以我們看得到身體的形狀,而身體上的陰影及身體造成的陰影也是因為光的投射而來的。光可能是自然光或人造光;可能從前面也可能從側面照向一個人體。依據光的質、量和方向的不同,它會在人體上造成或多或少的明暗對比,而影響整個作品最後呈現出來的面貌。你應該知道有陰影的部位是由不同的色調所組成,也就是這些色調決定了明暗對比及光與影的效果。講到明暗區,要考慮的兩個主要因素是反射光和西班牙文裏面的 "joroba",或稱影的暗脊,這是在反射光旁最暗的一個區域。要了解這些光影的特性,請看圖116到119,你會發現維納斯像被不同方向的光照射時,會產生不一樣的光影效果。另外在圖120裏,彎腰的維納斯是由一種照明燈發出像陽光似的直射光線所照射,而圖121彎腰的維納斯則是由另一種較微弱的漫射光所照明,例如從高處窗戶或畫室天井而來的天頂光,這兩張圖的效果也很不一樣。如果你想畫出人體上的光影效果,就必須牢記並加以應用以上所提的基本原則。光的質、量及方向是畫家決定用什麼樣的手法(柔和或剛強)來呈現他的作品時,所考慮的一個重要因素。畫作的陰影部分必須要把不同的色調清楚地表現出來(圖122)。這些基本原則清楚嗎?我想,應該是吧?好,那就讓我們馬上來做畫人體光影的實際練習。

116

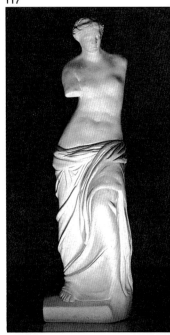
117

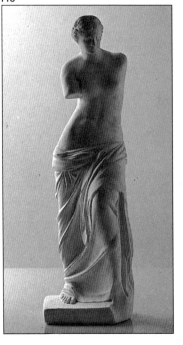
118

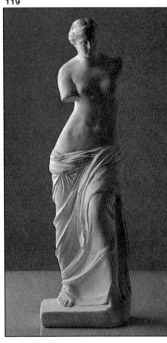
119

圖116至119. 分別由上面(圖116)、下面(圖117)、後面(圖118)、和側面(圖119)打光的複製維納斯像。若拿正前方和側前方的打光效果做比較,側前方的光是最有「紀錄性」的,也就是說它能使人體做最完美的呈現。

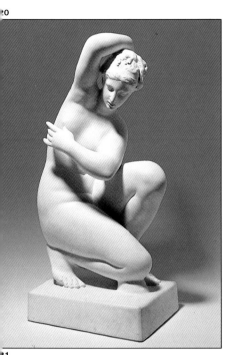

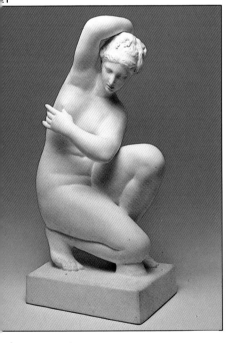

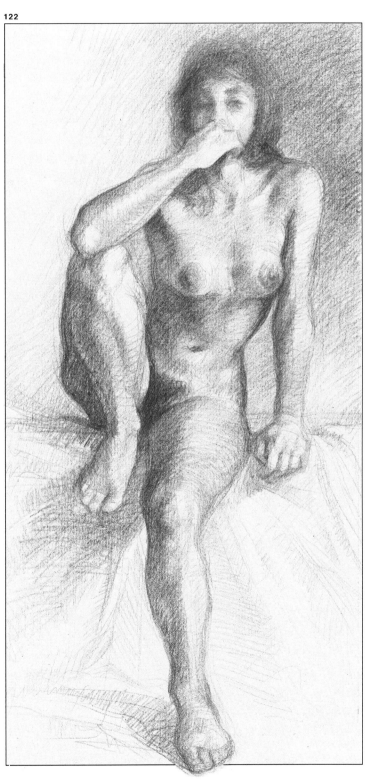

120和121. 此二圖
說明了不同性質的光
呈現不同的效果。
上圖是直射光，它可
造成較大的明暗對
比。下圖是漫射光，
感覺比較柔和及纖
細。

圖122. 在這張由米
奎爾·費隆用赭紅色
粉筆所畫的裸女圖
裏，用的是從側前方
打過來的漫射光，給
人一種和諧柔美的感
覺。

把陰影看成平面或塊面

讓我們想像一下維納斯像就在你面前，而你已經完成了初步的構圖。現在所要做的就是進一步把光和影的效果畫出來。記得不論用線條或陰影，要畫出明暗效果，兩者必須同時進行。但為了讓你們比較容易理解，我先把這兩種方法分開來討論。眼前我們要做的事就是先把模型上各種明暗度的範圍，簡單地描出來。

要完成這項任務的方法，就是去觀察或知道如何去辨別某一種色調在人體外形上開始和結束的地方，也就是暫時不去管什麼漸層色調或中間色調，把整個模型看成是完全由一塊塊的光和影所組成，就好像整個人體是由很多這樣的塊面所構成。以下的幾幅圖就是上述想法的最佳圖例。圖123是維納斯像。在圖

124裏，想像維納斯身上的陰影部分，以一塊塊沒有漸層關係平面組合。圖125是把先前所構思的維納斯像，塗出暗後的合理結果。圖126裏的維納斯像基於前面所做的，再進一步修飾的結果。把模型的陰影部分看成是由許多塊面組成，這可以幫你由淺入深慢慢地把個圖的明暗效果畫出來，但要如何才把模型的陰影部分看成是由塊面所組的呢？答案很簡單，只要找出不同光界限是從那裏開始，到那裏為止就行了。在圖127裏，我們用一個色調的漸層圖說明這一點。這個圖是由一連串色調色調之間的漸層中間色所組成。要把些色調看成是一塊塊邊界清楚的平面很難嗎？你只要找出淺色區A和黑一的B區的分界線，還有B區與更黑的C

圖123至126. 在這些圖裏，仔細研究畫家是如何藉由平面或塊面來詮釋圖的陰影部分的過程。首先，在開始畫之前，先擬思光影的效果是怎樣的，即如何將模型上的光影平面之色調沒有改變地表達出來（圖123及124）。然後，依據你所看到的，將陰影部份畫出（圖125）。最後再仔細研究你所看到的，這樣你就可以把模型上的明暗程度，通通畫出來了（圖126）。

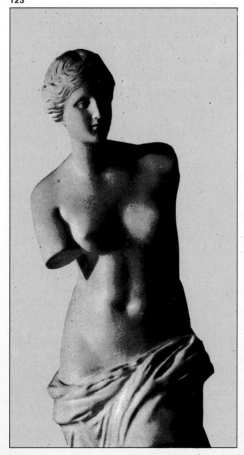

123

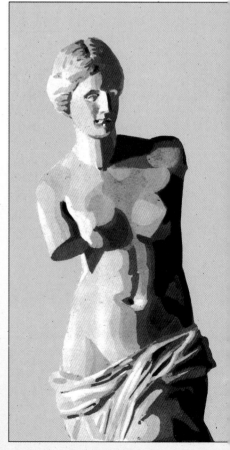

124

127

A B C D E

的分界線，或在D的地方找出C和E間的
假設界線，我可以向你保證，這不會很
困難的。

圖127. 這張是從黑
色到淡灰色的大範圍
色調漸層圖。上圖顯
示的是有漸層關係的
色調圖；下圖則是合
成過、界限分明的色
調平面。

125

126

畫出光影的區域

我們不可以把用平面來畫明暗想成是單純的數學幾何問題，好像人體只不過是一個多面體。當然人體不是一個多面體，理論是理論，實際又是另一回事了。事實上把光影作用下的人體看成一塊塊的平面是有它的優缺點的，透過一些用圖130的模特兒所畫出來的圖，讓我們好好來研究研究這個問題。

瞇著眼看的傳統小技巧

你應該很熟悉瞇眼看的技巧。把眼睛半閉，稍稍地緊縮眼瞼上的肌肉，這樣你的眼睛就無法對焦，也就無法看清楚色調與色調間的細微差異。如此一來，會看到較明顯的明暗對比，這跟把光影看成一塊塊的平面是一樣的道理。

在你觀察模特兒的時候，記得用這樣的技巧，藉由瞇眼，抓出光和影所造成的不同明暗區的位置為何。

在圖132裏，你可以看到它並沒有很清楚的線條來區分不同色調的明暗區。拿圖131和132的完成圖對照一下。

從圖中可看出，可以用一些圓形或螺形的筆法或簡化的陰影區域，把整個人的曲線形體顯現出來。從這個圖你可以知道，在運用將光影看成平面這理論時，不應太拘泥於字面上的意思，而應想想如何運用這理論，在作畫時將模特兒身上的光影漸層變化多多少少區隔成較明確的區塊。

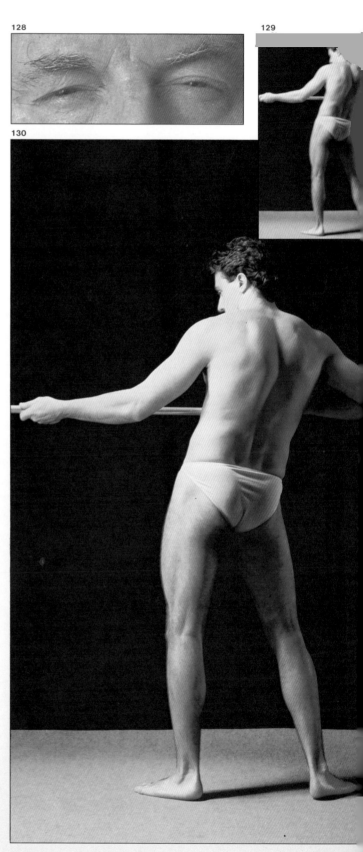

128

129

130

圖128至130. 瞇眼的老技巧可以讓你看見模特兒身上的光影作用和色調明暗。正如你在圖129中看到的，原本形體上的小細節及明暗色調都被簡化了。

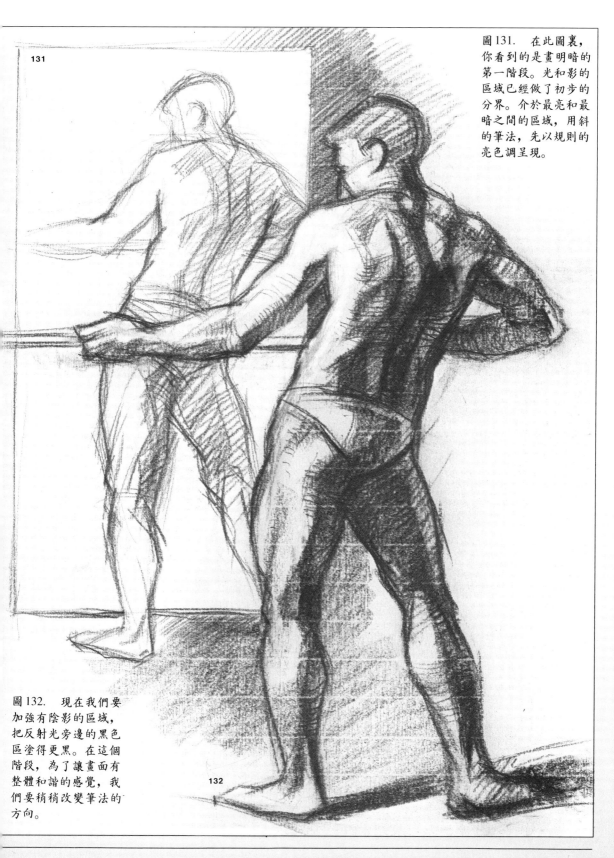

圖131. 在此圖裏，
你看到的是畫明暗的
第一階段。光和影的
區域已經做了初步的
分界。介於最亮和最
暗之間的區域，用斜
的筆法，先以規則的
亮色調呈現。

圖132. 現在我們要
加強有陰影的區域，
把反射光旁邊的黑色
區塗得更黑。在這個
階段，為了讓畫面有
整體和諧的感覺，我
們要稍稍改變筆法的
方向。

人體的學院派標準畫法

現在我們繼續來談明暗塑形的問題，研究明暗、對比及氣氛掌握在學院派（academic style）裡的發展過程。學院派畫風這個名詞是在偶然的機會中，由十九世紀一些藝術家的繪畫技巧所得來，其中以安格爾最具代表性。他們的畫風非常的寫實。人體的形狀、明暗都是一絲不苟非常精確的畫出來。現在，這樣的畫風被認為只適合學術研究及教學練習。然而目前我們卻要以此畫風做為練習的目標，希望藉此能讓你熟習人體畫的基本觀念，進而發展出自己獨特的風格。

要畫出完美、寫實（也就是學院派）的人體畫，就要修訂某些作畫的基本原則。記得畫明暗要去比較、去觀察、把所有的注意力集中在人體的某一個色調上，直到把它牢牢記在心裏為止，然後才可以拿它和其它色調做比較。畫明暗的首要規則就是觀察光線，並畫出它的作用。把人體看成是一個個光線構成之平面的組合，訓練你的眼睛去看色調明暗關係而不是看死板的輪廓線條。在作畫時，人體之明暗處理、輪廓之建立、畫面的協調以及最後之潤飾，都要在整體的架構上，同步而漸次呈現。就好像沖洗底片一樣，所有的細部影像在同一時間內，漸漸地浮現出來。記住畫某一部分的明暗度時，可能會因為和其它地方的明暗度做比較後，做適度的修改。在這種情況下，不要忘記鄰近色對比（simultaneous contrasts）的原則（圖133和134），但也要考慮刻意對比（intentional contrasts）的可能性，前者指的是一塊白色的區域若被愈深的顏色所圍繞，它就會顯得愈白；而後者是在一塊較亮區域的旁邊加深暗度，以造成兩者的鮮明對比。最後，不要忽略了一幅畫的整體感覺，要營造出氣氛，柔化曲線，使前景的重點突出，而遠景則變模糊。

稍微加深頭、手以及腳的陰影

根據我畫裸體的經驗，頭和四肢的明暗變化要比軀幹豐富得多。事實上，除了少數罕見的情況外，頭和手會比身體其它的地方要暗些。這種較黑的效果是漸次地由手臂到手，膝蓋到腳。一般來說，這是一種很合邏輯的自然現象，因為手、腳和頭是身體上最容易曝露在空氣和陽光中的部位。

圖133和134. 鄰近色對比的原理告訴我們，一塊白色的區域被愈深的顏色所圍繞，它就會顯得愈白。此二圖正說明了這個原理。把被淡灰色圍繞的白色區域，和被黑色圍繞的同一塊白色區域做比較，看起來好像後者比較白。我們可以把這個原理應用在畫人體的明暗對比上，只要把白色區域的周圍塗黑，就可以讓此白色的區域有明亮的感覺。

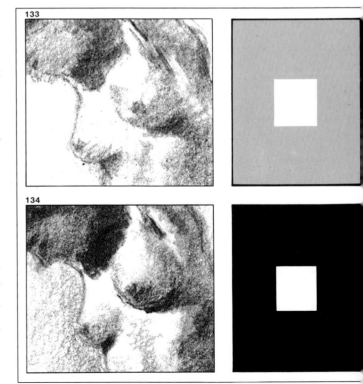

133

134

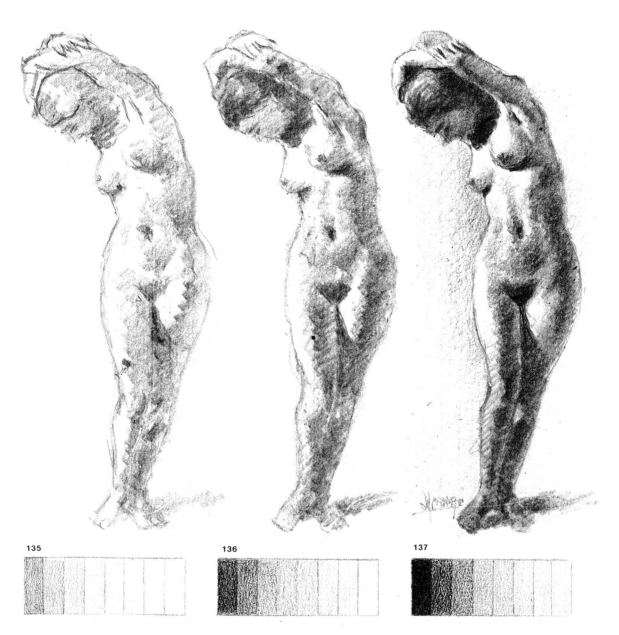

135

136

137

圖135至137. 這個圖說明了畫裸女的循序步驟。這個畫家是用4B鉛筆在大張的坎森紙上畫的。

我們可以觀察圖135至137中畫女體的過程，來對這幾頁的內容做個總結。注意以下三個要點：在第一個階段（圖135）所畫的人體，已經有初步的明暗關係，但明暗之間並沒有清楚的線條來區分。所以首先要注意的重點就是，身體的輪廓曲線不是用線條畫出來的，而是由不同的明暗及色調所構成。因此畫輪廓曲線不要用線條，要用色調巧妙地呈現。

第二個重點是，畫人體要一步一步地進行。但在進行某一步驟時，要全部畫完再進行下一步驟，而不是把身體某部位分開來畫好，再畫下一個部位（圖136）。第三點是當你以循序漸進的方式作畫，你可以隨時或深或淺的調整明暗度直到滿意為止（圖137）。要畫人體畫，請注意以下的大前提：*以循序漸進的方式來畫明暗效果。*

範例欣賞

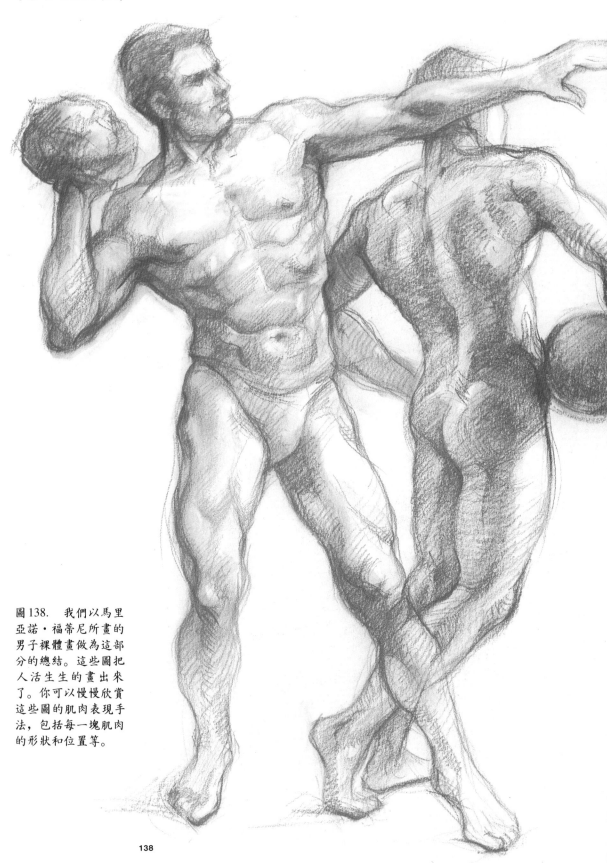

圖138. 我們以馬里
亞諾‧福蒂尼所畫的
男子裸體畫做為這部
分的總結。這些圖把
人活生生的畫出來
了。你可以慢慢欣賞
這些圖的肌肉表現手
法，包括每一塊肌肉
的形狀和位置等。

138

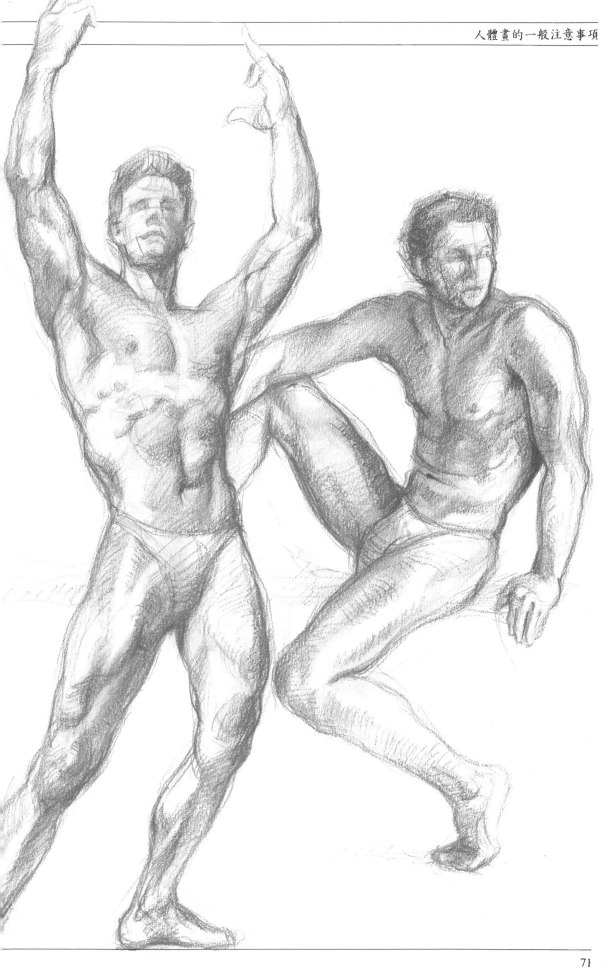

139

圖139. 福蒂尼(1838–
1874)，《從正面觀察
的鐵餅選手》(*Disco-
bolus from the Front
Side*)，聖喬第皇家藝
術學院福蒂尼畫作收
藏中心，巴塞隆納。
這幅作品是福蒂尼用
上一世紀中葉所流行
的學院派標準畫法，
以鋼筆在粉紅色紙上
完成的，其中充分地
顯現出他對人體解剖
學的知識。

圖140. 福蒂尼，《拉
弓者》(*The Archer*)，
炭筆畫，聖喬第皇家
藝術學院福蒂尼畫作
收藏中心，巴塞隆納。

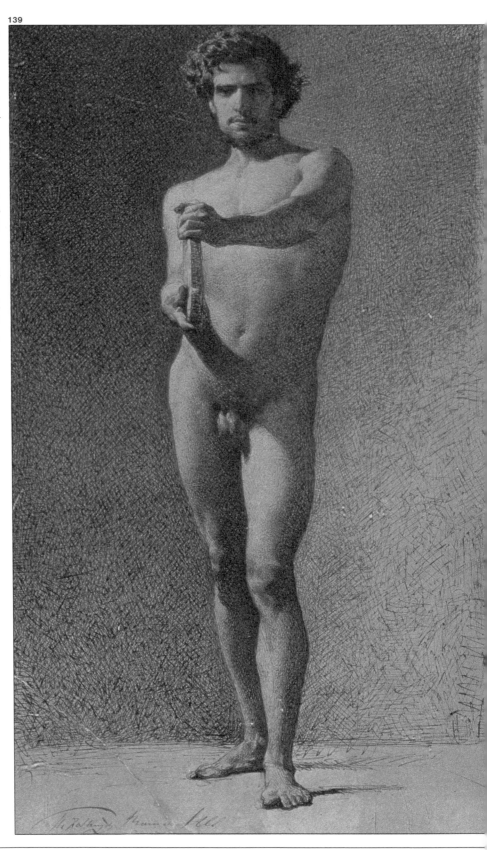

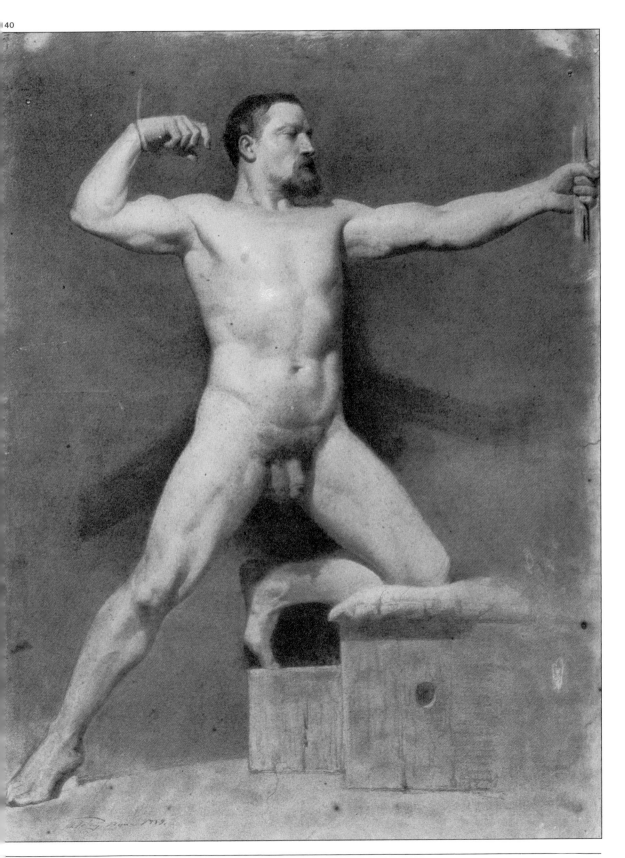

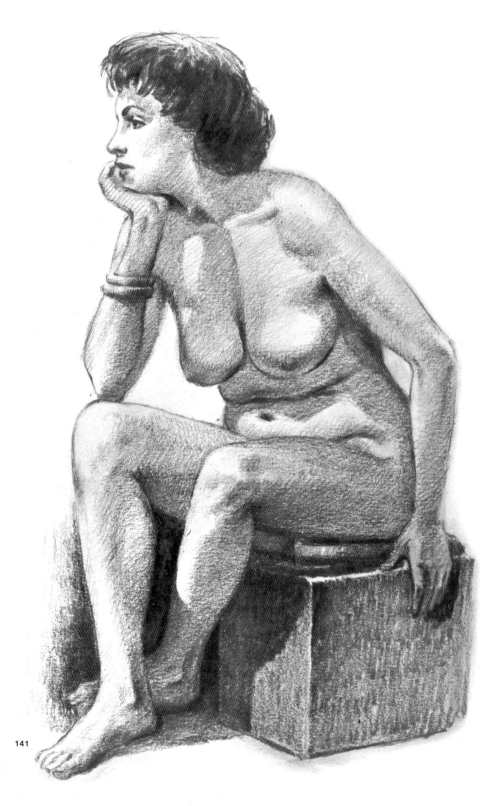

圖141. 這幅圖是參
照真人模特兒，用
HB、2B和6B的鉛筆，
在坎森紙上所完成的
畫作。HB用來做初步
的構圖，2B是用來畫
明暗色調，6B則是用
來加強最黑的區域，
做最後的潤飾。

圖142. 米奎爾‧費
隆以一種叫「三色粉
彩畫」(á trois crayon)
的繪畫技巧來畫裸
女。在法國布雪(Bou-
cher)和華鐸(Watteau)
時代，流行用炭筆、
赭紅色粉筆和色粉筆
在米色的紙上作畫，
法國人就把它稱為
「三色粉彩畫」。費隆
的畫作就是這種技巧
的最佳例子。

141

142

創造自己的風格

正如你所了解的，風格就是藝術家在他的作品中所呈現的特色。藝術家根據自己的生活及思維方式、經驗、心情、甚至其它畫風對他的影響，以個人獨特的方式來詮釋人體，呈現出自我的特色。要以個人風格詮釋人體，畫家會考慮繪畫技巧及所用的畫材，選一個他最喜愛的方式來完成他的畫。通常人體本身的形狀、明暗和呈現的方式是藝術家用來表現自我風格所考量的因素。我們很快的來看看這三個因素如何表現出不同的畫風。

人體本身的形狀

在這三個因素中，照慣例來說，畫家最容易在人體形狀上展現自我風格。你可以把人體形狀拉長、變寬、變粗壯或纖細，也可以把它理想化，但是這樣做，無可避免的會扭曲它而改變人體正常的外觀，變成一種很難理解的獨創風格，讓人無法靜觀而感到迷惑。你可以用各種方法，創造出自己的風格，但千萬不要沒學會走路就想跑了。在你畫過無數正常的人體，完全熟悉學院派的標準畫風後，你就會強烈地想找出新的方法來呈現自己的畫作。所以不要想扭曲人體，除非到了你真正需要如此做的時候。如果你想扭曲人體創出自己的風格，可先模仿一些大師的作品，例如艾爾‧葛雷柯(El Greco)，他是第一個以他獨特風格的人體畫——扭曲人體——而聞名的畫家。當然他也不是一開始就用這種獨特的風格作畫。我們只要拿他在托利多時期(Toledo period)早期的畫作《聖莫利斯的殉教》(*The Martyrdom of Saint Maurice*)和晚期的作品，如《耶穌受洗》

(*The Baptism of Christ*)做比較，就可看出他那驚人的畫風轉變並不是一天二天的事，而是在不斷的辛苦研究人體後，慢慢轉變而成的。

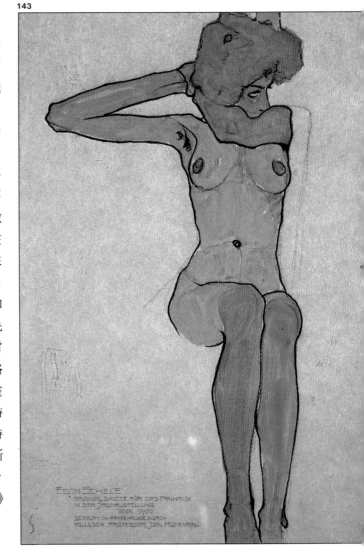

143

圖143. 也貢‧希葉(Egon Schiele, 1890–1918)，《坐著的裸女》(*Sitting Nude*)，維也納歷史博物館。命運乖張的希勒發展了獨特的自我風格，反映在這張用黑鉛筆和水彩的畫作，人體形狀的扭曲可以很明顯的看出來。

明暗對比

造型就和模型一樣,可以用完美標準的,似照片、學院派的畫法畫出模特兒。但若你要創出自己的風格,就要用自己的方式,依自己的性情,賦與作品新的生命。舉對比的技巧為例,你可以選擇強硬的筆法凸顯你的畫作,讓人體黑白分明地呈現出來。或者,你可以降低色調的對比,以相當柔和的方式呈現。你也可以用自己的方法改變整個畫面的氣氛,甚至可以什麼都不考慮的用一種又硬又冷的尖刻手法把圖精確的畫出來。而另外一方面,你也可以畫出一些誇張的氣氛,例如,把人體畫得模模糊糊的,就好像隔著霧霧的玻璃所看到的一樣(圖144和145)。

145

44

圖144和145. 這是兩幅正常的人體畫,也就是說,沒有什麼扭曲變形。在站著的人體上,我把光影作用下的中間色調儘可能的去除,加強明暗對比的效果。而在坐著的人體上,我把光和影的作用儘量變柔和,所畫出來的人體,就好像透過一層落地玻璃所看到的一樣。

呈現的方式：技巧和畫材

如何呈現一幅畫作，最先要考慮的是用什麼技巧作畫，也就是用什麼方式去畫出明暗、調和的效果等等，其次才是畫材的選擇，如鉛筆、炭筆、赭紅色粉筆、或墨水筆（有鵝毛筆、毛筆、蘆葦筆等）。不管選擇什麼樣的畫材，畫家所採用的作畫方式是決定他的風格的重要因素。舉例來說，以軟鉛筆在粗紙上作畫，用鉛筆的粗細兩端，以簡捷剛勁的手法擦畫出明暗的漸層效果，這種獨特的筆法，就是某種風格的印記。

146

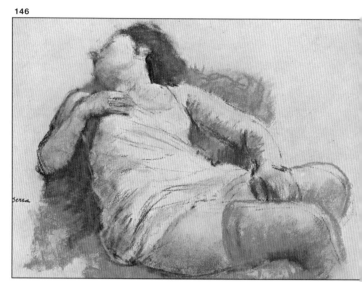

147

148

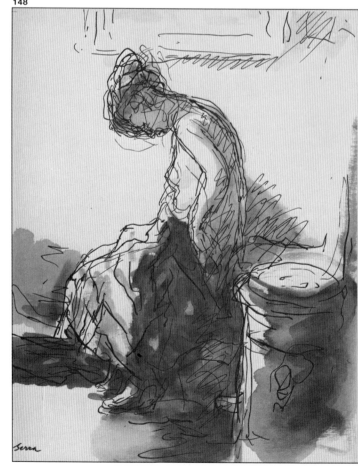

在這幾頁裏，看到的圖是畫家法蘭西斯・塞爾拉(Francesc Serra)，用不同的畫材及技巧所畫成的（圖146至150）。

圖146至150. 法蘭西斯・塞爾拉，《人體畫》(Figure Drawing)，私人收藏。塞爾拉的這些畫作，對於如何運用不同的技巧及畫材來作畫，提供了最好的說明。圖146用的是粉彩筆，圖147是赭紅色粉筆，圖148是印度墨和黑水彩，圖149則只用印度墨，圖150是印度墨和不透明水彩顏料。除了圖149用的是白紙外，其它用的都是米色紙。在這些用不同畫材和技巧所完成的畫作中，呈現的是一種個人的多樣性風格。

範例欣賞

49

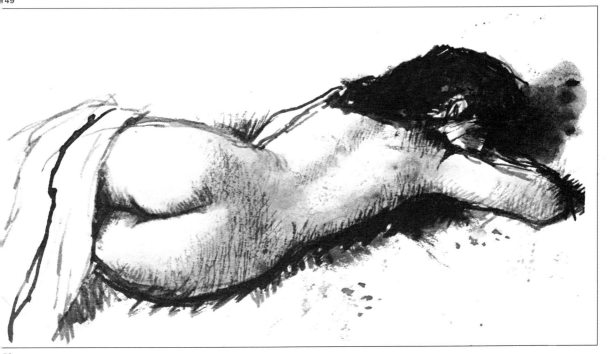

50

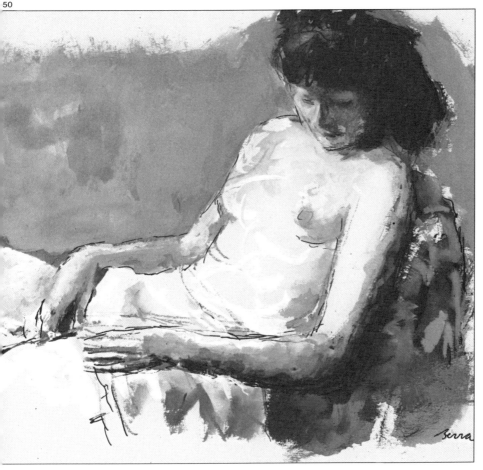

畫人體：每天必要的練習

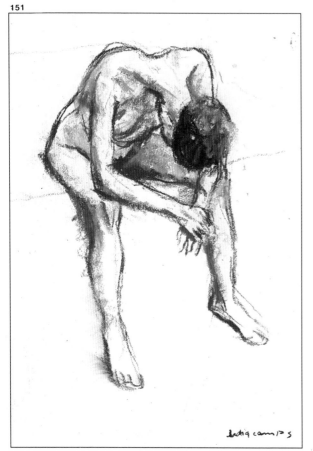

151

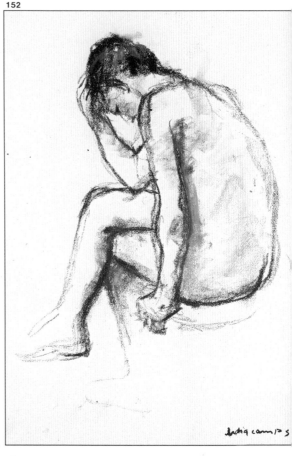

152

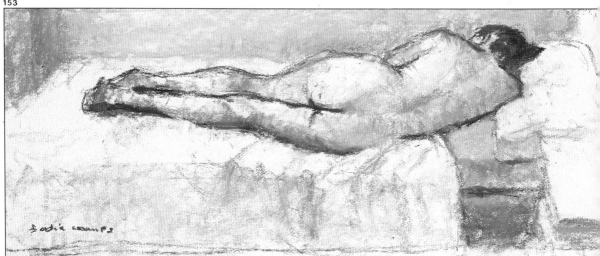

153

圖151至156. 以私密
畫(intimate painting)
及女體畫見長的畫家
巴蒂亞‧坎普的素描
及油畫作品。依據他
自己的說法：他之所

以能夠在畫中創造色
系、對比、色調明暗
及和諧，完全都得歸
功於素描藝術的完美
及絕對優勢。

範例欣賞

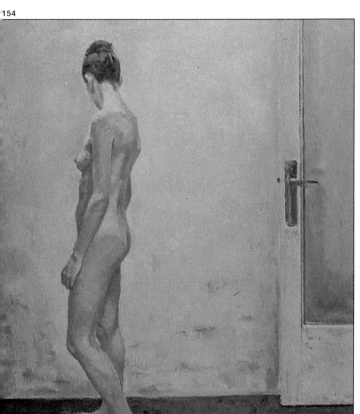

154

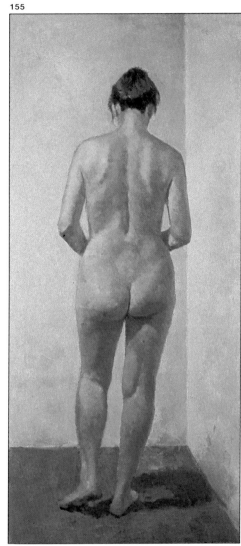

155

156

卫蒂亞‧坎普是一個繪畫教授，也是個有名的女體油畫家。圖151到156是一些他近期的作品以及一些人體素描和草圖。他曾說：「畫人體素描是我自己每天必做的功課，因為那不僅讓我的技巧更純熟，也可以幫我找到繪畫的新題材。告訴你的讀者，不斷的畫素描、學習混合及調和色調，而不要刻意去畫出什麼大作，這樣才能培養出真正畫人體畫的能力。只有不斷的練習，才能有高水準的表現。」

是的，人體各部位是應該分開來討論的。軀幹及四肢都曾經被以前和現在的畫家仔細研究過。達文西、米開蘭基羅、拉斐爾、杜勒等文藝復興時期的畫家和林布蘭、魯本斯、德拉克洛瓦(Delacroix)及印象派畫家們，都曾花很多時間來畫軀幹。有誰不記得米開蘭基羅畫的軀幹? 手或腳? 手也許是人體最難畫的部位，關於這點，我們將在以下幾頁討論。衣服在全世界博物館的名畫中，也是很常見的繪畫主題。畫衣服，這個需要紙筆做很多實地練習的主題，也將在這一章裏討論。

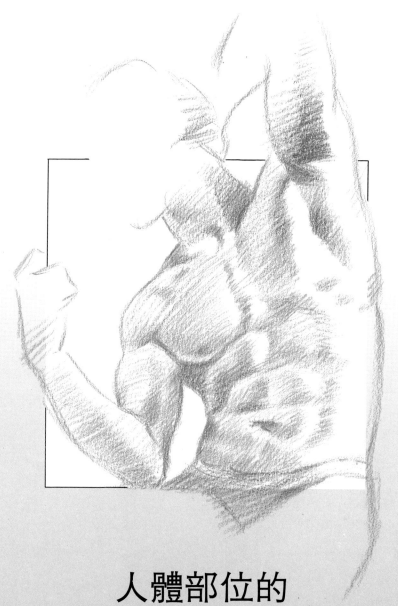

人體部位的
細部習作

根據米開蘭基羅所說，人體最重要的部位是軀幹

米開蘭基羅的確很重視軀幹的畫法。史翠茲教授告訴我們：「研究米開蘭基羅的畫可以很明顯地發現，他在作畫的時候不是從頭開始畫，而是從軀幹開始。而在他的人體畫習作裏，頭及四肢部分常常僅是草草幾筆帶過，然而軀幹卻是畫得非常仔細。」

當米開蘭基羅在學解剖學時，對於一切動作的源頭，也就是軀幹，就特別感興趣。如果我們知道這一點，那麼他對這一部分的喜愛就不難了解了。對他而言，軀幹及四肢上可扭、可彎曲、可伸展的肌肉是最重要的部分，而只會動的頭、手、腳本身只居次要的地位。

相信你自己的經驗也會支持這個論點。當軀幹部分構圖畫得好的時候，畫身體的其它部分也就容易得多。所以你必須花些時間好好地研究軀幹。畫它的正面、側面、和前彎、後彎、側彎、坐下等各種姿勢。就對著鏡子，拿自己當模特兒吧！或者請你認識的人擺姿勢讓你畫。

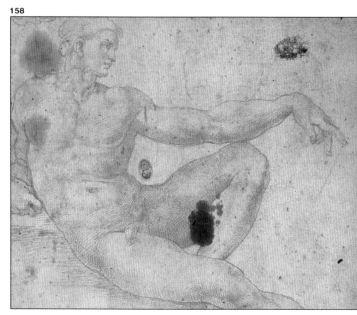

158

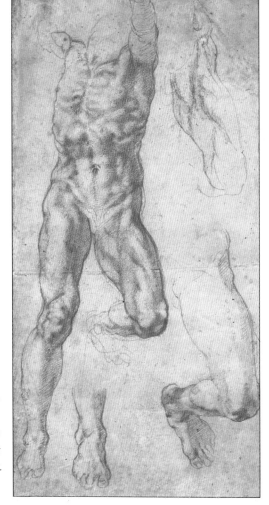

159

圖158和159. 米開蘭基羅(1475–1564)，《亞當的習作》(*Study for Adam*) 和《被釘在十字架上的赫門之習作》(*Four Studies of the Punishment of Haman*)，赭紅色粉筆畫，倫敦大英博物館。由這位西斯汀禮拜堂的大畫家對人體手、腳、腿及軀幹所做的那些習作，真足以證明人體的每一部位是有必要分開來研究的。

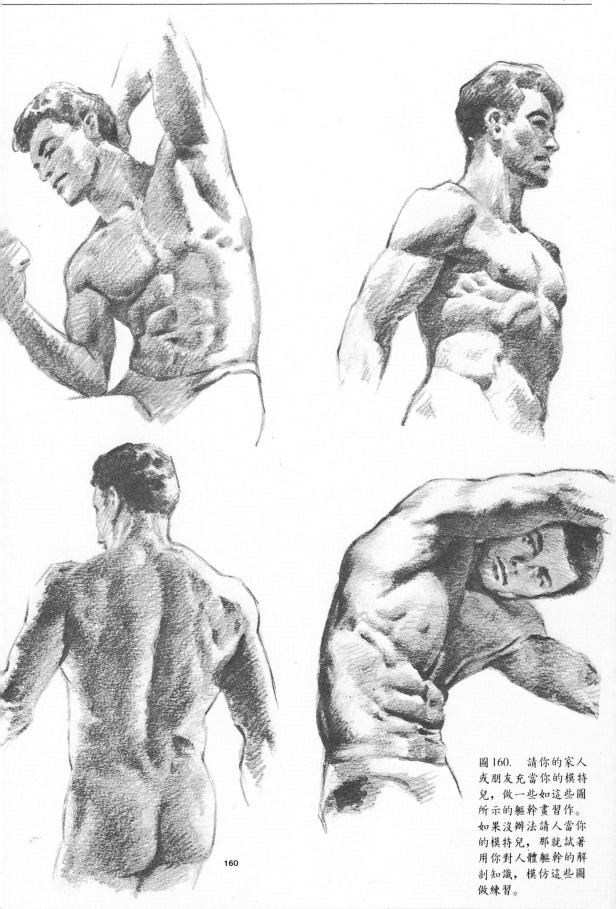

圖160. 請你的家人
或朋友充當你的模特
兒，做一些如這些圖
所示的軀幹畫習作。
如果沒辦法請人當你
的模特兒，那就試著
用你對人體軀幹的解
剖知識，模仿這些圖
做練習。

160

手臂和腿：四塊肌肉組成的圓柱體

我們說「人體是由一群圓柱體所組成」，這個基本概念尤其適用於手臂和腿。手臂和腿事實上就像圓柱體，而肌肉和骨頭等基本架構則是加進去的。

如果要把這些圓柱體的形狀適當地表現出來，就要對肌肉有所了解。注意我對手腳部分所做的習作，仔細的觀察每一種姿勢和肌肉的外形（圖 161 和 162）。在你畫手臂、腿、軀幹，或身體每一個由圓柱體組成的地方，都要注意一個重要的小細節：每一筆都要遵照圓柱體的曲線來畫。

請特別注意這個細節，在畫身體圓柱體如手臂、腿的明暗時，千萬不要用垂直的線條沿著四肢的長度畫下去，就好像在畫酒桶上的長板條一樣。如果你真的這樣畫，畫出來的四肢就真的會跟酒桶一樣了。記得要循著圓柱體的曲線，用螺旋形的筆法來畫。同樣的，如果你要做擦拭的動作，不管用手指或紙筆，都要以繞圈的方式移動，最後請記得，雖然畫明暗可以用斜線，但我要再重覆一遍，千萬不要用垂直筆法。

161

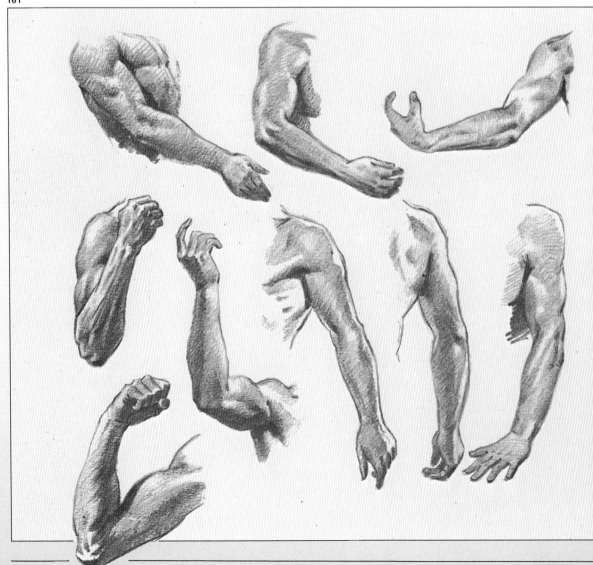

腳的複雜外形

如果你有時間的話，不妨用你自己當模特兒，畫畫自己的腳。先脫掉你的鞋子，在地上找個支撐物把鏡子近乎垂直的擺著，看自己的腳，研究它，然後畫它。腳的外形是相當複雜的，而如果你不考慮明暗和結構的問題就想畫它，那就更複雜了。

請看下面的圖例，這些圖例中的腳有男的、有女的、有穿鞋的、也有沒穿鞋的，有些還是我自己的腳呢！

圖161和162. 在這些手臂和腿的習作中，特別要注意筆法的重要性。若用鉛筆、炭筆或赭紅色粉筆作畫時，要用斜向的筆法。但如果畫的是手臂或腿的圓柱形狀時，就要用圓形筆法跟著手臂、腿的曲線畫，這樣才能把結構表現得好一點，現在就用你自己做模特兒，練習畫手臂和腿的部分。

162

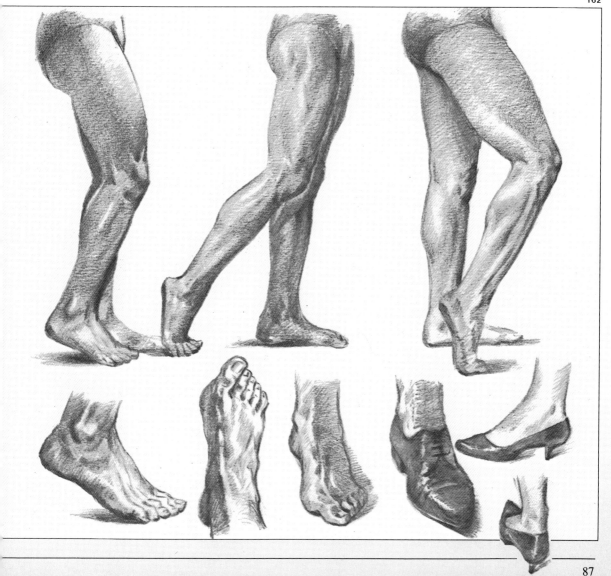

手，人體最複雜的部位

在人體的各個部位中，手可以擺出的姿勢是最多的。我們可以從上面、下面、前面和旁邊的角度看它；它可以是張開或緊握，這隻手指擺這樣，那隻手指擺那樣，組合之下，就可以擺出幾乎是無限多種的姿勢。

因此，畫手絕非是什麼易事。可能因為手的天生外形就比較複雜，而且它是一切技藝之源，所以很多畫家都以手作為他們畫作的重點。

首先，我們來看看手的標準尺寸（圖163）。記住，手的長是寬的兩倍，而手的下部，也就是手掌的地方是以四方形呈現。注意中指是整個手的一半長(A)。食指和無名指比中指短了些，它們的指尖差不多位於中指指甲底的地方(B)。小指的指尖位於無名指第一個關節的地方(C)。另外，我們可以看到，拇指的指尖和每一根手指的中間關節，形成了一個幾乎完美的弧形。

在圖163裏，我們也可以看到手的側面圖。在這樣的位置，我們可以清楚的看到大拇指，而如果我們從正前方看，大拇指則位於側邊。在同樣的這個側面圖裏，也請看看拇指內側底部皺摺的長度、形狀和位置(D)，這對於正確地畫出手的這部分是相當重要的。把兩個手的側面圖比較比較，看看拇指併攏時，上述所提的皺摺和拇指以90度角張開時所形成的皺摺有何不同(E)。

另外也請看看手彎屈起來是什麼樣子，它所形成的皺摺和小丘又是什麼形狀。用你自己的手，好好地觀察它的每一部分吧！

圖163. 我建議你一面看本文，一面仔細對照圖例。注意由正面和側面觀察手跟手指的尺寸及比例。

163

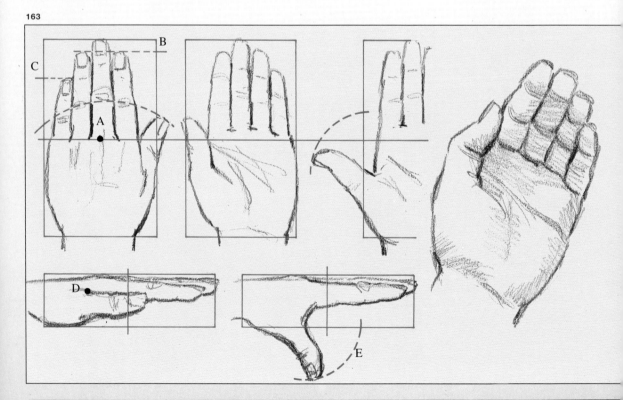

手的解剖學

現在我們來看看手的骨架。手的骨頭在皮膚下面可以很清楚的看到,所以它也是造成手的外觀結構的一個重要因素(圖164)。關於手的骨架,請記得以下兩個基本觀念:

1. 手指的骨頭事實上是掌骨的延伸。
2. 手指的關節可以用一連串平行的弧線連接起來。

第一點告訴我們,不管手是全握或半握,手指上的關節和指根的關節都存在著某一種關係。看著你自己的手,張開、合起來、動動它,你會發現手指上的關節和指根的關節總是位於同一條直線上。

關於第二點,其實不需要再多做解釋,但是一些圖例可以幫我們了解,不管手是全握還是半握,這個對應的關係是永遠存在的(圖165)。

用這些準則好好地畫你的手吧!尤其別忘了要謹慎地算出手的比例和尺寸,因為這是唯一成功的保證。現在就用你的左手,在鏡子前擺出不同的姿勢,然後用你的右手好好地練習畫畫看。

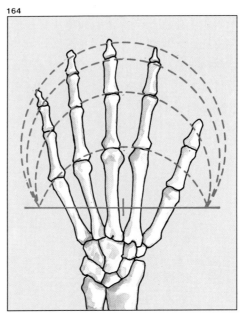

164

165

圖164. 手的外觀形態有很大一部分是由手的骨架所決定。手的指根關節和手指關節間,形成了一連串平行的曲線。

圖165. 不管手的姿勢如何,手指關節和指根關節都會形成如圖164所示的平行曲線。

畫自己的手

圖166. 現在來畫你的手。首先，用右手作畫，左手當模特兒。但若你是左撇子，情形就相反。然後再用鏡子畫出另一隻手。要習慣把鏡子放在你作畫的地方，以便找出各種不同的手的姿勢，這會是個有趣且讓人有驚奇發現的學習方法。

現在到了真正要來畫手的時候了。注意看我是如何用鉛筆、手指及紙筆以繞圈的動作來畫出手的圓柱感覺。也請注意看我是如何用明暗來表現手的立體效果（圖166）。

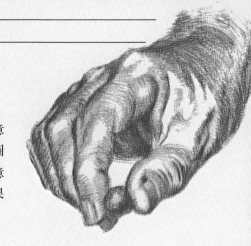

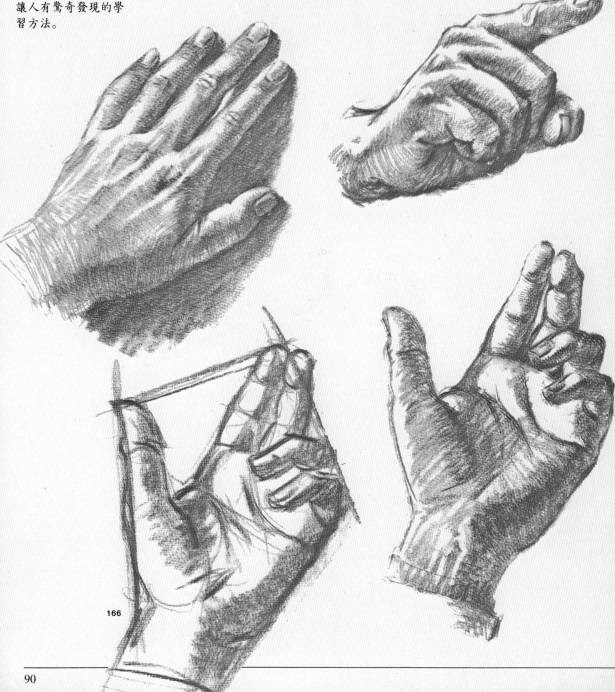

166

織品與服裝

圖167. 左邊的織品是一塊牀單；右邊是一條毛毯。我建議你練習畫不同的織品，人便抓出它們質地的特性。

當你在作畫的時候，不管有沒有模特兒參考，你常需要畫出穿在一個或多個人物身上的衣服，伴隨而來的問題有衣服的質料、摺縫以及布料在和身體接觸後產生的各種形式皺褶。舉個例子來說，當畫家在畫肖像的時候，今天他發現模特兒袖子上有一些特殊的皺褶，而明天或只是一下子的時間，這些皺褶就馬上變了個樣，這樣的情形對畫家來說是很常見的。遇到這樣的情形，畫家也只好以他對織品服裝的知識，憑記憶中的印象去解決這個問題。

織品和衣服一般習作的實際練習

我們對織品與服裝的習作，包括了練習畫以不同方式擺著的不同類型布料，如蓋在桌上、披在椅子上或掛在牆上等。

要畫這些織品，你將面臨到如何呈現立體感和明暗協調等的麻煩問題。這不是什麼新問題，但卻很有趣。它給了你一個機會去觀察不同織品的不同外表。如果你很踏實地把每一種布的特徵都做重覆的練習，下次你看到一塊織品的時候，就可以正確地分辨出它是棉布、粗羊毛、平滑的絲，或其它種類的布了。

看圖167，這是我用鉛筆畫的牀單和炭筆畫的毛毯。

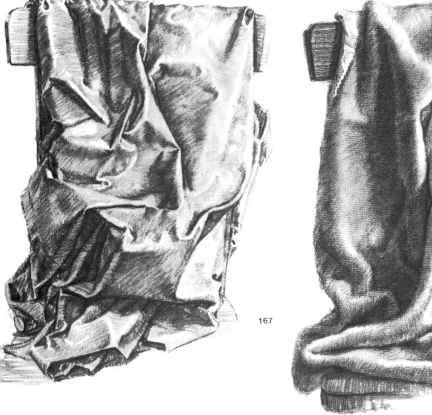

167

織品與服裝的實際練習

圖168至170. 根據這些圖的指示，把牀單掛在牆上，當練習織品畫的描繪對象。

圖171. 在此圖中你可以看到A是初步的構圖，而B則是這塊牀單的完成圖。

準備一張你想把布鋪上去的椅子或桌子，放在光線最理想的地方。然後注意以下的指示：

1. 為了讓物體以最鮮明的方式呈現，最好採用前側方照過來的人造光。
2. 如果可以的話，每次最好選擇完全不一樣質料的布，如棉質牀單、厚的羊毛毯、綢緞、絹布或亮光布等。
3. 確定這些布已經燙平了。

現在讓我們邊畫邊學吧！

找一塊30×50公分的白牀單，燙平以後，用二根大頭針把它釘在白牆上（圖168）。然後把它摺起來，拿第三根大頭

針從A點的地方刺穿它（圖169），再把整根針移到B點刺進牆裏面（圖170），這樣就會產生很多皺褶如圖171所示。照以上的指示做，你就會有一塊如我所畫的牀單來當描繪對象了。

在我們試著要把衣服上的皺褶儘量簡化的同時，應該先了解一件衣服它平常所會產生的皺褶是什麼樣的。讓我們來看以下的例子，當一個男人把手臂彎到手肘的地方，在外套的袖子上就會產生一些皺褶。看到圖172A和173A，我們可能

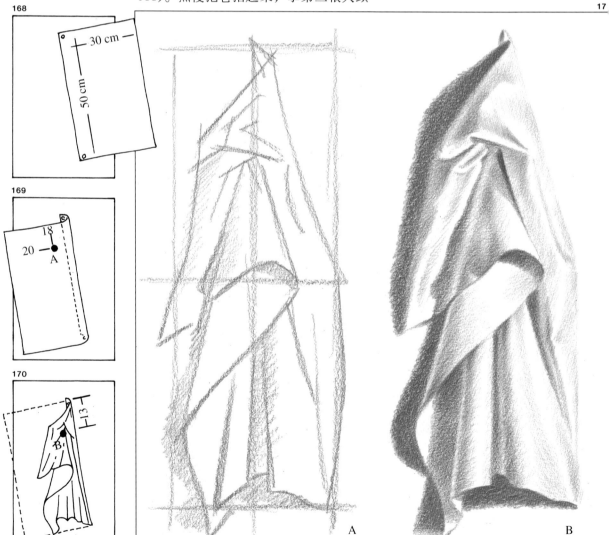

A

B

摺縫及摺痕的習作

172

173

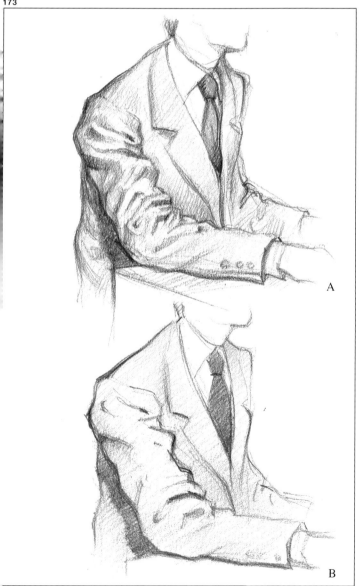

會有以下的結論：那就是要記得這些交錯複雜的摺縫或摺痕的排列，實在是一項可怕的嚴格考驗。然而我們可以只挑其中一些基本的摺痕來表現這隻彎曲的手臂。圖172B和173B就說明了這個簡化的準則。正如你所看到的，交錯複雜的皺褶，已經被簡化成簡明的幾筆，而這幾筆已經足夠表現出手臂彎曲的樣子。簡化的過程裏，在不影響應有的基本形狀下，我們還可以自己加上幾條皺痕。記住，皺褶都是由某種原因所產生出來的結果，而我們要做的就是抓住它的本質和畫出它的力量。

當你手臂彎曲的時候，袖子的布無可避免的一定會弄皺而在手臂彎曲處產生一些摺痕。手肘也會拉扯袖子裏面的布，而在手的上臂和前臂造成一條條橫的摺縫。在這同時，袖口的地方會以某個斜角向手肘的地方傾斜（圖174）。當腿彎曲時，這相同的效果也發生在腿上。

圖172和173. 畫穿衣服的人體，不管是從記憶中去畫，或是有照片參考，要完成它常常需要一段時間。但衣服上的皺痕形狀卻隨著時間的變化而改變。要解決這個問題，就要試著把皺痕合併和簡化，如同你在圖中所看到的一樣。

有果必有因

當你伸展你的手足，穿在其上的衣服也
會伸展，而產生一些和四肢動作相反方
向橫的皺褶（圖175）。從圖175裏我們可
以看到當手臂舉起時，外套是如何被拉
扯變形而造成翻領一高一低。而如果這
外套是扣上扣子的，手舉起時，袖子的
布拉動腰的布，腰的地方就會產生一個
很大的摺縫。

另外，當你彎腰向前時，你背部的衣服
被緊拉，前面的衣服則放鬆，如此在腰
的地方會產生一些水平的摺縫，而腰的
兩邊也會產生聚合在腰部中間往上或往
下的斜紋皺褶（圖176）。

幫模特兒畫上衣服

有時候我們如果先畫出裸體，再來觀察
服裝的移動、張力及比例，對畫服裝來說
可能就簡單一點，這是很多畫家憑記憶
去畫人體時常用的老技巧。你要做的是
先輕輕地勾勒出裸體的輪廓（圖177），然
後再把衣服畫上去（圖178），這樣你就
可以更正確的畫出因肢體動作所產生的
皺褶了。

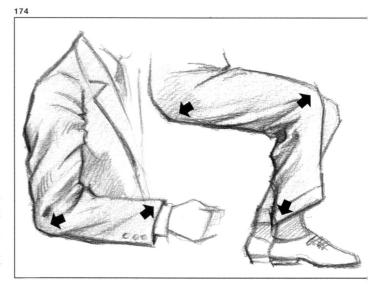

174

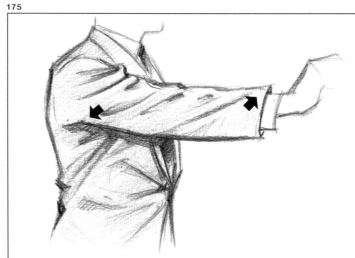

175

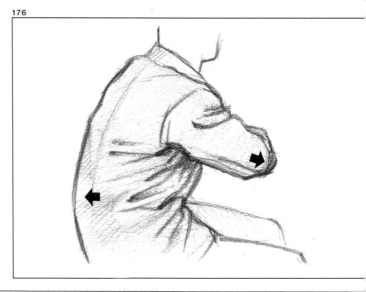

176

圖174至176. 有果必
有因。當你彎曲或伸
展你的手或腳時，在
你的衣服袖子或褲腳
上會產生一些皺痕。
不論你是憑記憶作畫
或有模特兒參照，分
析這些產生皺痕的原
因，你就容易了解並
畫好它所產生的皺
褶。

幫模特兒畫上衣服

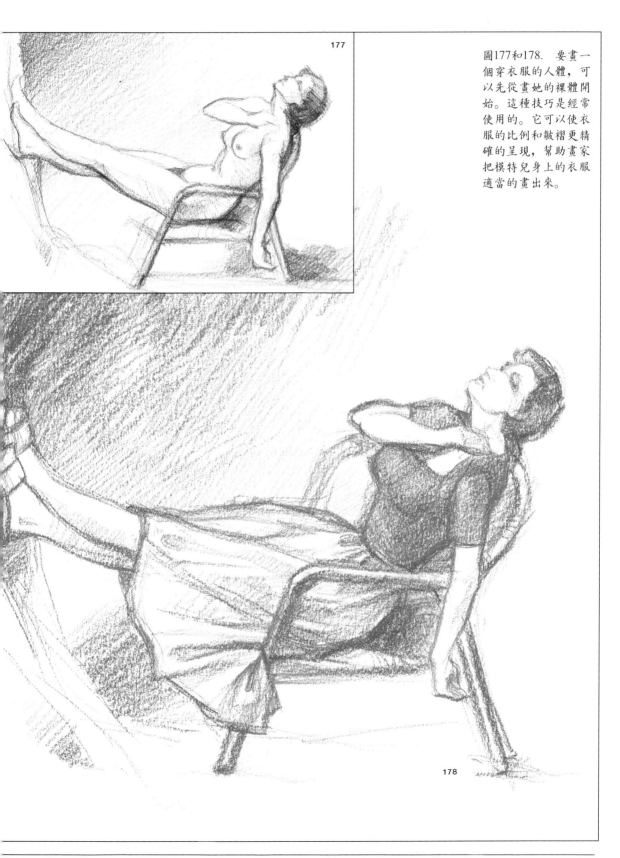

圖177和178. 要畫一個穿衣服的人體,可以先從畫她的裸體開始。這種技巧是經常使用的。它可以使衣服的比例和皺褶更精確的呈現,幫助畫家把模特兒身上的衣服適當的畫出來。

在這最後一章要談的是按部就班的實際練習畫人體畫。首先我們要練習的是一個穿衣服的男體和一個男的裸體。再來要畫的兩張則是兩個女的裸體。另外在這一章還有關於如何選不同的畫材、技巧和畫紙等的補充說明。

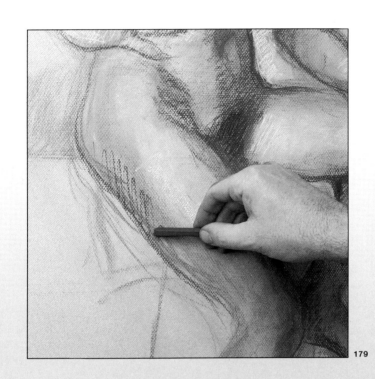

179

人體畫的實際練習

穿衣服人體的炭筆素描

為了要對之前所提有關人體畫的種種做個總結，我們將以真人為模特兒，每次用不同的畫材及技巧來實地的練習一番。其中兩幅素描是速寫式的，另兩幅則是經過潤飾的作品。

在第一幅素描裏，我要畫的是一個穿衣服的男人。比較一下圖181和182裏面模特兒的姿勢，你應該注意到頭、身體和手的位置是有點不同的：圖182是181改良後的姿勢。我要用的是炭筆和75×110公分的白色安格爾紙(Ingres paper)。圖的色調漸層和明暗效果是以炭筆拿平來畫，並以炭筆的尾端來畫大的筆觸。擦的動作在此是不需要的。

180

圖180. 此圖是本書的作者荷西・帕拉蒙。他正在畫這本書中的其中一幅畫。

圖181和182. 直接用真人模特兒作畫，可以移動他的頭、手等位置，改變他原來的姿勢。

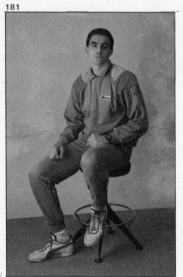

181

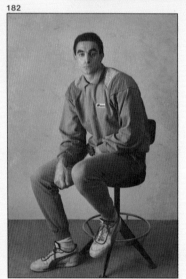

182

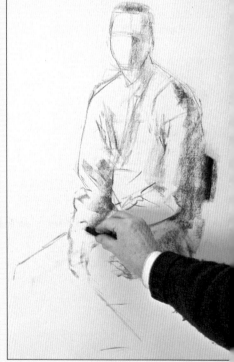

184

183

圖183至187. 炭筆是一種快速作畫用的畫材。它可讓你在很短的時間內構圖、畫明暗，並完成一幅素描。從開始畫的那一刻起，畫家應該善用這個特質，去畫出人體的輪廓、光影效果和色調變化，而不去管細節問題。

85

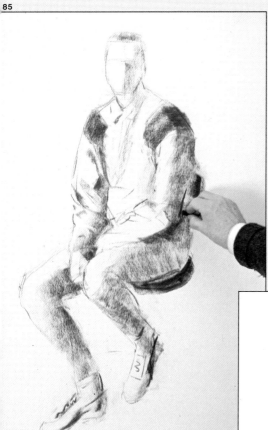

186

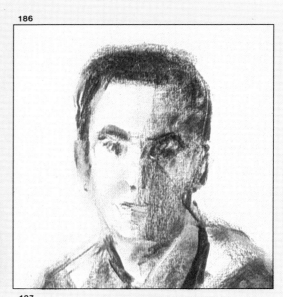

187

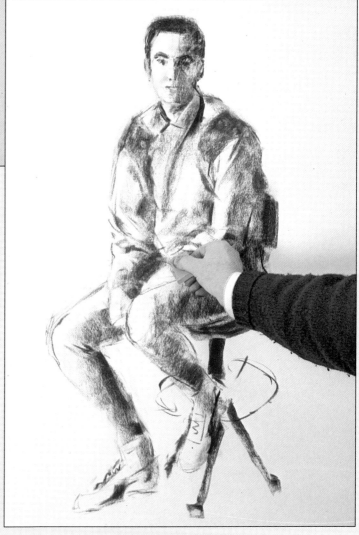

畫暗的區域時，你可以施加點壓力來畫，而畫亮的地方則放鬆一點，這樣你就可以把這張圖豐富的色調呈現出來了。

畫這張素描是屬於速戰速決型的，形狀和光影的配置在一開始就決定了，每一個步驟都要快速進行，細節的部分就不管了。

裸體的炭筆素描

我們現在要用炭筆來畫一個男性的裸體，而畫這個裸體需要用手指擦，也要用軟擦來做出一些明亮和反射的效果。一如往常，注意看我如何採八個頭長的標準，在紙上分成八等分（圖189）。首先把人體的輪廓描好，然後把每個部位的形狀和明暗也畫出來。至於第三個步驟，你可以觀察在圖192上，將一些原本較亮的區域「弄髒」使成灰色色調。在圖193和194裏，明亮的效果已經顯現出來，這是用軟擦擦過的結果，用軟擦可以造成較鮮明的對比。

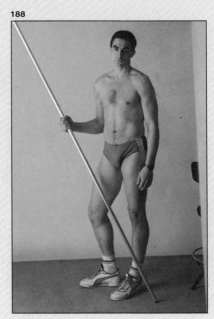

188

圖188和189　這個模特兒所擺的姿勢，使我們可以用八個頭長的標準來研究他的身體比例。

圖190.　這幅炭筆畫所講求的是手指和炭筆交替運用的技巧。這個技巧使畫家可以漸漸地畫出光影的區域。

圖191至194.　以圖189的初步構圖為底，整個圖很快地一步一步進行。用炭筆配合著手指和軟擦來作畫，最後出來的結果就是你在圖194中所看到的。

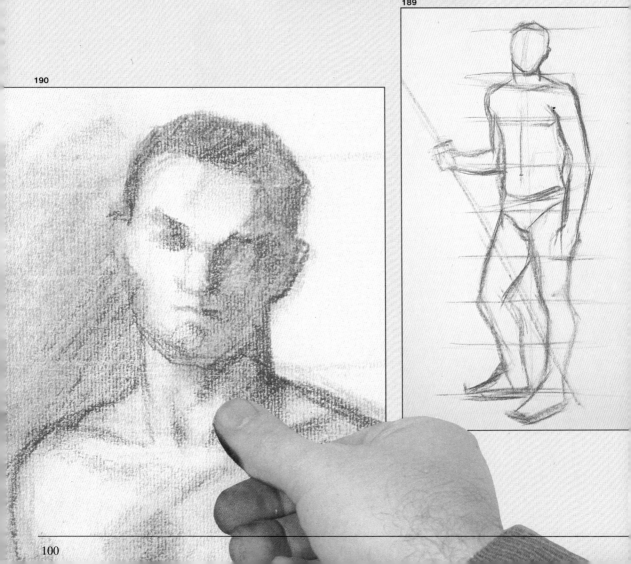

189

190

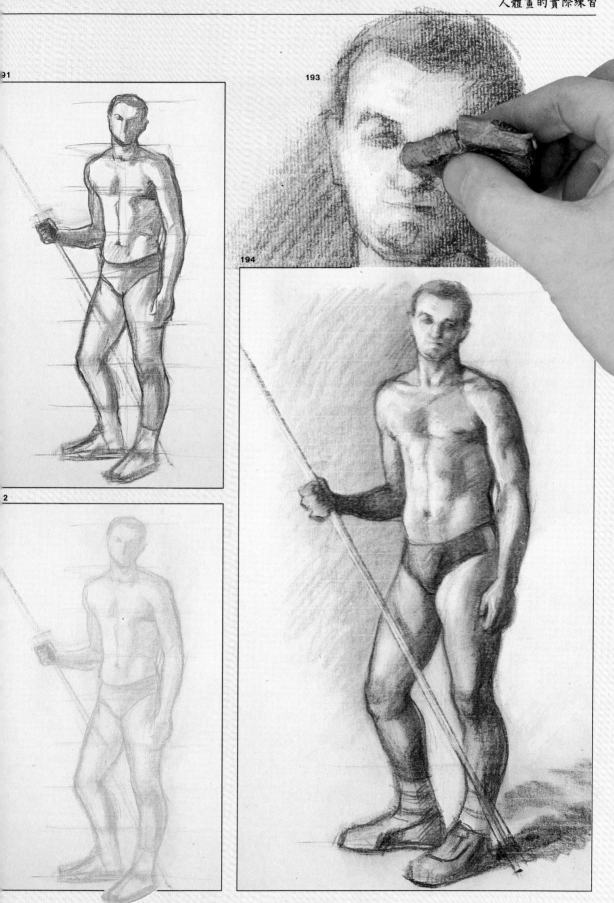

191

193

194

2

女性裸體的鉛筆素描

現在我要用斯克勒紙 (Schoeller paper)來完成一幅女性的裸體畫。我先用HB鉛筆初步地描出輪廓，再用3B和6B的鉛筆來畫明暗的效果。我將會運用手指擦的技巧，而細部的地方則用一支很細的紙筆來處理。另外，我還會用軟擦來畫出明亮的效果。

正如你在圖196和197中所見的，模特兒的姿勢形成了一個三角形，高度應該是四個頭長。

首先，我用 HB 鉛筆把輪廓線條勾勒出來，然後採一種規律、穩定、不擦拭的筆法，用3B鉛筆把明暗色調畫出來。再來我開始用手指做擦的動作，同時也用3B 和6B 的鉛筆畫出某些色調和加強陰影的暗度。然後，我開始做細部的處理，用軟擦把某些色調變淡，並擦出一些白色鮮明的效果。最後的結果（圖204）便是顯示出單用鉛筆就能展現的非凡絕倫之藝術成就。

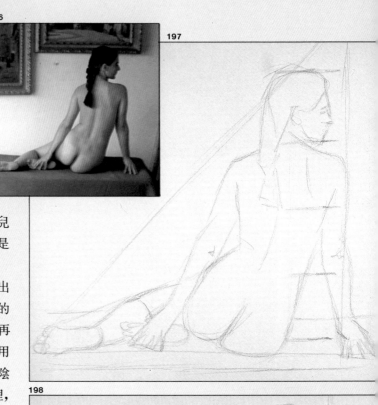

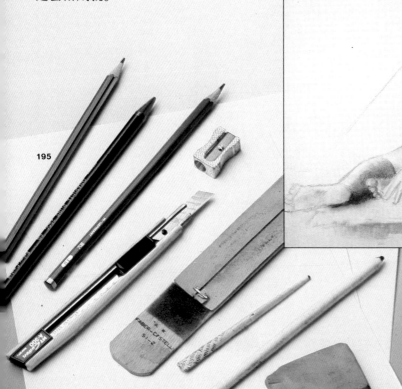

圖 195. 這些就是我用來畫這張圖的工具：一支用來做初步構圖的HB鉛筆；兩支鉛筆(3B和6B)；一畫細部地方的細紙和一塊可揉軟擦。

199

200

203

201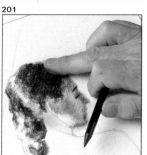

202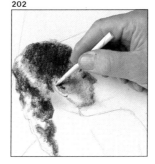

204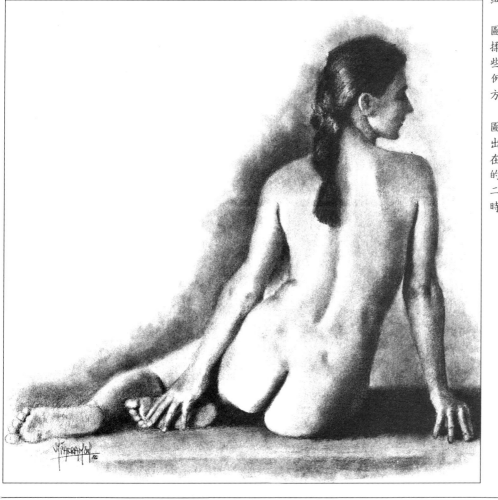

圖196和197. 從頭到骨盤的地方，這個模特兒的姿勢可以用一個三角形圍起來，而她的高度則是四個頭長的高度。

圖198. 在初步構圖上，用固定的筆法畫出明暗效果，這種筆法可以方便進行隨後擦的動作。

圖199至202. 這四個步驟說明了如何用手指和紙筆來畫頭的部分。在這裏，鉛筆是用來加強黑色的地方，而報紙做成的細紙筆，則是用來擦出細部色調的。

圖203. 軟擦可以被揉成各種形狀，把一些地方擦白、擦亮，例如脖子上的小地方。

圖204. 鉛筆所能畫出的豐富明暗色調，在此圖中可以很明顯的看出。這張圖是分二次畫完的，總共費時約四小時。

女性裸體的真人寫生

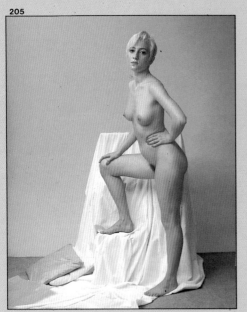

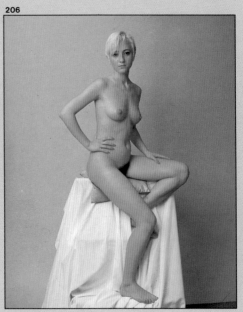

圖208. 費隆用傳統的老方法，以鉛筆測量模特兒的尺寸比例。先找出頭的長度，再以此設定身體其它部分的比例。

圖209和210. 這是用深褐色粉彩筆在米色紙上所作的第一個姿勢的草圖。

圖211和212. 現在費隆用赭紅色粉筆在白色紙上作出第二個姿勢的草圖。最後他選用了這個姿勢繼續畫下去（見下頁）。

我們的客座畫家兼美術老師米奎爾・費隆(Miquel Ferrón)，要來為我們示範一幅女性裸體畫。

首先，費隆要模特兒擺出不同姿勢，然後選一個最好的。他先畫了兩張初步的草圖，一張用深褐色粉筆在米色的紙上描繪，另一張則用赭紅色粉筆在白色的紙上描繪，兩張紙的大小都是50×65公分。參見圖207的畫材。

好好觀察以下幾頁的圖，看看費隆如何採八個頭長的標準用一些筆法設定出人體的身高、尺寸和比例。如你在圖208所見的，當費隆要開始畫的時候，是用傳統的方法，以一支離身體一個手臂長的鉛筆，確認模特兒的身長比例。

圖205和206. 為了確定一個最佳姿勢，我們的客座畫家米奎爾・費隆要模特兒擺一些不同的姿勢。他畫出了不同姿勢的草圖，如下頁所示，以便幫助他決定那一個是最好的姿勢。

圖207. 米奎爾・費隆用來畫不同姿勢的草圖和最後選定作畫的畫材，包括卡蘭・達契所製的各色粉彩筆、一塊軟擦、一塊布和一支紙筆。黑、深褐和赭紅是他所用的主要顏色。另外也會用到粉紅、綠、鈷藍、灰和白等。

初步的草圖

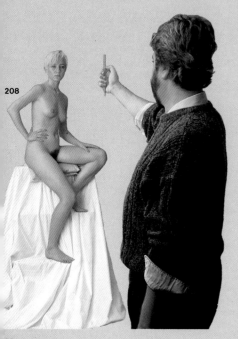

208

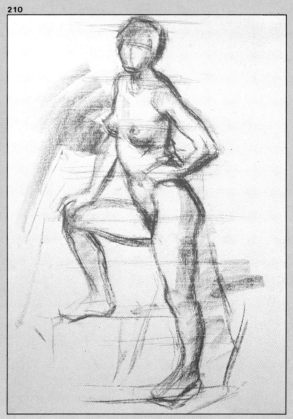

210

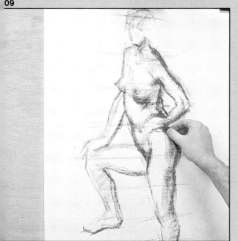

09

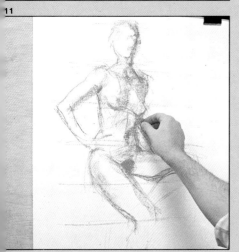

11

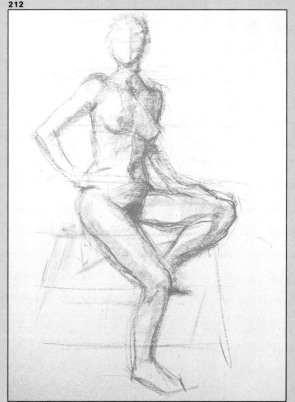

212

第一步：線條構圖

費隆是站在離模特兒 2.5 公尺遠的地方作畫的。他站在一個 120×80 公分的木板畫架前，在畫架上的是一張土灰色的坎森‧米—田特紙 (Canson Mi-Teintes paper)。

費隆採八個頭長的標準量一量模特兒的身長比例，然後開始用赭紅色粉筆的尾端作畫。請參見圖213，看他如何用一個橢圓形把頭的形狀畫出來，又是如何畫橫線和軸線來設定眉毛和臉部其它器官的位置。

費隆用橡皮擦是要擦畫出明亮的區域，而不是用來擦掉錯誤以便重畫的。他解釋說：「我禁止我的學生用橡皮擦，因為橡皮擦是一種阻止學生去學、去努力的負面工具。」

最後，當他完成初步的線條構圖時（圖215）又補充說：「另一方面，在畫圖的過程中，任何結構、尺寸、比例的錯誤都是可以被修正的，除非是一些非常嚴重的錯誤。如果真的是這樣，最好全部重來。」

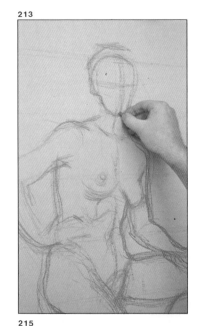

213

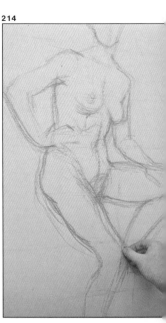

214

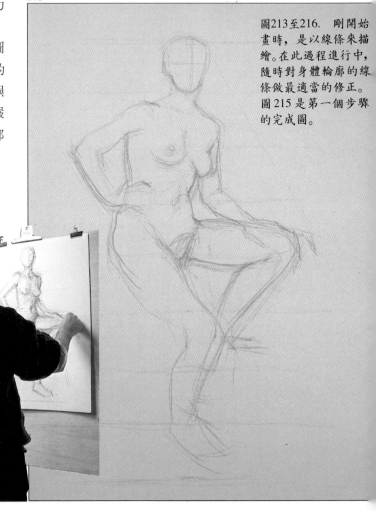

215

216

圖213至216. 剛開始畫時，是以線條來描繪。在此過程進行中，隨時對身體輪廓的線條做最適當的修正。圖215是第一個步驟的完成圖。

第二步：光影的構圖

217

費隆把赭紅色粉筆平拿，畫出光與影，並用布做一些擦的動作，而不去管是否會擦得太多（圖218）。然後他在大腿附近的背景地方，塗上暗灰色（圖220），再把它擦亮並加點粉紅色，如此把較亮的地方突顯出來（圖221）。

218

圖217至219．　接下來費隆開始在草圖上畫上明暗。首先，他用赭紅色粉筆先把影子的地方畫出來，但並沒有做擦的動作（圖217）。然後，他用布大略地擦出一些亮的區域（圖218），初步的立體表現塑型就畫好了。

圖220和221．　他把左邊背景的地方塗灰，再擦亮，並加點粉紅色把模特兒的明亮度呈現出來。

19

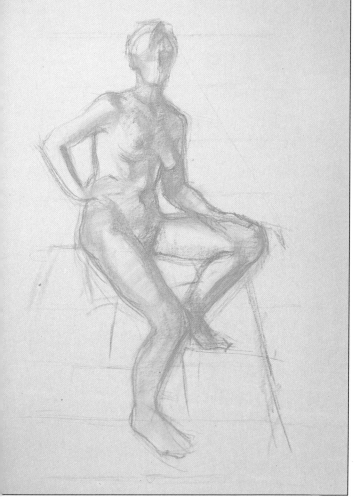

220

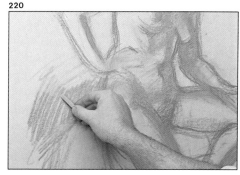

221

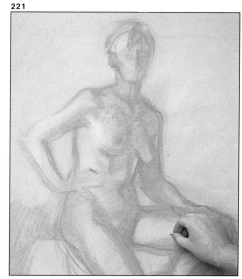

第三步：畫身體

首先要畫的是軀幹部分。費隆先用深褐色，再交替用赭紅色及粉紅色。在某些地方如恥骨和左手臂下的陰暗處，他用黑色來畫。為了要畫出某種色調和光的

224

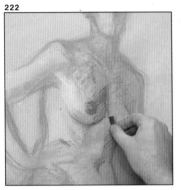

222

223

反射效果，他偶爾用灰色、綠色和藍色來畫。

在畫的過程中，費隆都是全神貫注的。他看看模特兒、看看畫紙，然後作畫。他總是這邊看看、那邊看看，在還沒有真正動筆畫以前，會先動動他的手在空中試畫某一筆，就好像空氣就是畫紙一樣。然後他會突然地在紙上很快地動了起來，畫一畫，擦一擦，上上顏色，而後又停下來。他閉上眼睛，身體偏離畫紙，在距離一臂長的空中比劃比劃後，又回到畫紙上繼續地把細部畫出來。這的確是最好的示範。

225

圖222至224. 深褐色用來加深陰影，把對比的感覺畫出來，以界定胸部、軀幹和手臂的立體感。另外黑色是用在恥骨的地方，而粉紅色則是用來加強亮度。

圖225. 模特兒的軀幹在進行過第三步驟後，差不多就完成了。用這些有限的顏色畫出來的膚色，感覺是相當不錯的。

圖226至229. 費隆不僅用手指,也用手背及布做擦亮的動作,另外用灰色加上幾筆深褐色和赭紅色製造一點亮的效果,在這算起來是第四也是倒數第二個步驟,除了頭部和一些對比沒畫完外,整幅畫幾乎是完成了。

226

227

228

229

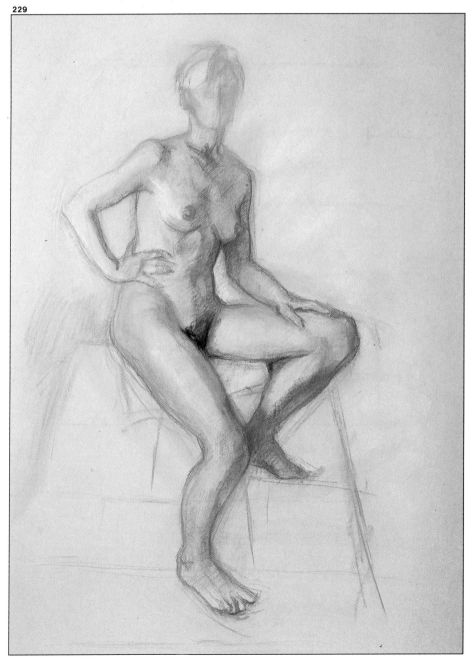

最後一步：畫頭及潤飾全圖

圖230至233. 頭部是自由發揮的地方，不需要去考慮是否該畫出一些細節，如眉毛、睫毛、虹彩、瞳孔等，如此才能跟整體繪畫的風格相調合。在這部分，畫得像是不必要的，完全看畫家自己的詮釋。

圖234. 最後一步驟：用白色粉筆把模特兒所坐的白布的明亮度畫出來。

圖235. 用赭紅色、深褐色和粉紅色在米色的紙上，把大範圍的明暗漸層和皮膚色調以最和諧的方式呈現，最後畫出來的這張畫可說是一幅比例勻稱、構圖良好的素描。

費隆在頭部的背景部分上一些灰色和紫藍色，然後開始畫頭部本身。

畫人體包括畫頭部，最重要的不是畫出來像不像的問題，而是觀察研究的過程。也因此費隆在畫出適當的外形、立體感和色彩時，並不考慮眉毛、眼睛、鼻子、嘴巴畫得像不像的問題。畫頭部的時候若考慮這樣的問題，畫出來的風格一定和其它已經畫好的部分不協調。

先不管費隆選了什麼顏色，他完成的是一幅人體畫，而不是酷似真人的肖像畫。為了要達到人體畫的效果，他所用的顏色大部分是赭紅色和深褐色，外加一點粉紅色，他採用的是很公式化的三色粉彩畫。

235

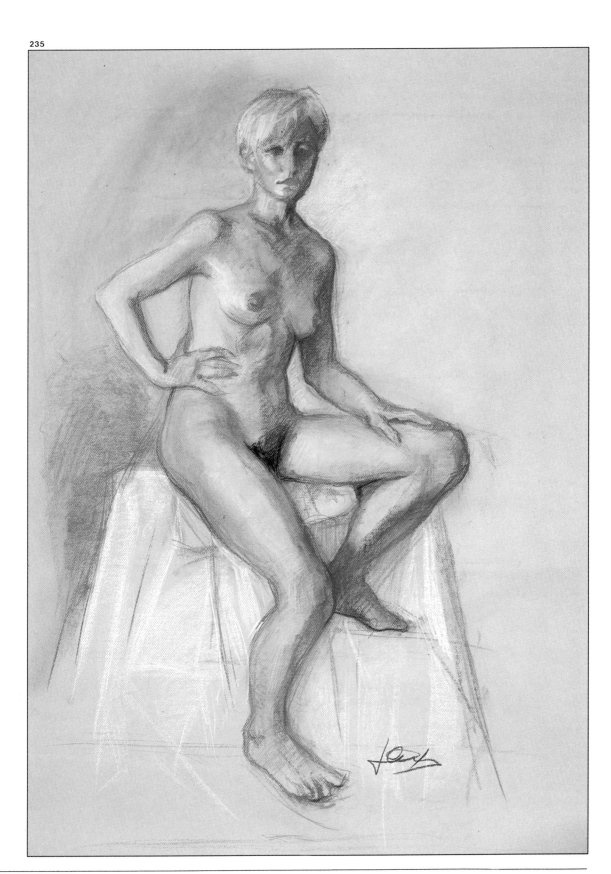

沒有不勞而獲的天才畫家

不管你是從書上的記憶中知道如何去畫人體，還是從生活中體會到，或是自然而然自己就知道了，要成功還是在於你願不願意花很多時間去學習直到精通為止。畫畫和生活中其它的事情一樣，靠僥倖的機會是不可能成功的。我們也許聽過「人人都有機會是天生的藝術家」，但卻從來沒有真正發生過。

就像所有成名的畫家一樣，你成功的機會，就在於你有沒有學習及實地去做的意志和耐性，讓我告訴你一則有關立志努力的小故事吧！

在紐約的一座公園裏，兩個老人在談論機運如何影響了他們的一生。其中一個說他一生中沒有什麼機會，而另一個則坦承他因為揮霍了青春，心中尚有罪惡感。就在這個時候，超級大富翁亨利‧福特(Henry Ford)剛好路過。其中一個老人說：「你看見了嗎？他就是一個擁有很多機會的人，從頭到尾每一件事對他來說都那麼順利。」

另一個老人答道：「是啊！每一件事對他來說都是那麼順利，因為他有機會知道如何在一天之中花十六個小時來工作與學習，並持續了三十年。」

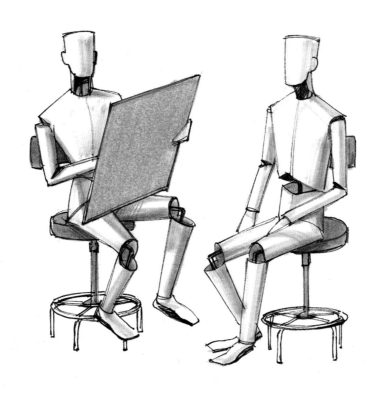

普羅藝術叢書

揮灑彩筆
不再是遙不可及的夢

畫藝百科系列

全球公認最好的一套藝術叢書
讓您經由實地操作
學會每一種作畫技巧
享受創作過程中的樂趣與成就感

在藝術與生命相遇的地方
等待
一場美的洗禮……

滄海美術叢書

藝術特輯・藝術史・藝術論叢

邀請海內外藝壇一流大師執筆，
精選的主題，謹嚴的寫作，精美的編排，
每一本都是璀璨奪目的經典之作！

◎ **藝術論叢**

普羅藝術叢書

畫藝大全系列

解答學畫過程中遇到的所有疑難

提供增進技法與表現力所需的

理論及實務知識

讓您的畫藝更上層樓

色	彩	構	圖
油	畫	人 體	畫
素	描	水 彩	畫
透	視	肖 像	畫
噴	畫	粉 彩	畫

國家圖書館出版品預行編目資料

人體畫／Parramón's Editorial Team著；
　　洪瑞霞譯. －－初版. －－臺北市：
　　三民，民86
　　　面；　公分. －－（畫藝百科）

　　譯自：Cómo dibujar la Figura Humana
　　ISBN 957–14–2595–8（精裝）

　1.人物畫

947.21　　　　　　　　　　　　　86005394

國際網路位址　http：// sanmin. com. tw

ⓒ　人　體　畫

著作人	Parramón's Editorial Team
譯　者	洪瑞霞
校訂者	陳振輝
發行人	劉振強
著作財產權人	三民書局股份有限公司
	臺北市復興北路三八六號
發行所	三民書局股份有限公司
	地　　址／臺北市復興北路三八六號
	電　　話／五○○六六○○
	郵　　撥／○○○九九九八——五號
印刷所	臺北市復興北路三八六號
門市部	復北店／臺北市復興北路三八六號
	重南店／臺北市重慶南路一段六十一號
初　版	中華民國八十六年九月
編　號	S 94026
定　價	新臺幣貳佰伍拾元整

行政院新聞局登記證局版臺業字第○二○○號